원리로 배우는 한자
500자를 알면 5,000자가 보인다

# 황금한자 500

엮은이 이재국

매일출판사

# 머리말

한자를 초등학교 때 익혀 두면 중학교에 들어가서 한문을 공부하는 데 많은 도움이 된다. 중학교나 고등학교에서 한문을 공부하려면 시간이 많이 걸린다.

한자나 한자어를 많이 알면 우리나라 고전문학이나 역사, 사상이나 철학을 공부하는 데 큰 도움이 되고, 중국어나 일본어를 공부할 때 결정적인 도움이 된다. 또한 한자어 공부를 통해 어휘력을 향상시키면 작문이나 논술을 할 때 적절한 단어나 함축된 단어를 효과적으로 사용할 수 있다.

한자를 암기할 때 한 글자를 긴 시간 동안 암기하는 것은 별로 효과가 없다. 또한 한 글자를 한 번에 여러 번 쓰는 것도 효과가 없다. 어떤 한자 1개를 평생 잊어버리지 않기 위해 1시간 동안 암기해도 시간이 지나면 또 잊어버린다. 그것보다는 한 글자를 1분씩 5회에 걸쳐 나누어 암기하는 것이 더욱 효과적이다. 일정한 기간을 두고 1회에 1분씩 5회에 걸쳐 암기하면 시간은 5분밖에 걸리지 않는데, 그것이 한 글자를 긴 시간 동안 암기하는 것보다 더 효과가 있다는 말이다.

'황금한자 500자'는 초등학교 과정에서 꼭 익혀야 할 한자 500자를 선정하여, 암기하는 데 용이하도록 字源(자원)을 설명해 놓은 것이다. 한자는 부수를 통해서 효과적으로 암기할 수 있는데, 이 '황금한자 500자'는 부수와 한자의 뜻과의 관계를 설명해 놓았기 때문에 한자를 효과적으로 암기하는 데 많은 도움이 될 것으로 생각한다. 이 '황금한자 500자'를 잘 익혀 두면 다른 어려운 한자도 쉽게 암기할 수 있게 될 것이다.

지금 우리나라에는 중국어 열풍이 일고 있는데, 한자를 쓰는 부분 뒤쪽에 중국어 글자와 발음도 함께 넣어 중국에서 사용하는 기초 한자를 배울 수 있도록 하였다.

이 '황금 한자 500자'는 지원을 설명하는 부분의 경우, 편의상 따옴표 등 문장부호를 생략하였음을 밝혀 둔다.

이 책의 제목에 굳이 '황금한자'라는 표현을 쓴 것은, 이 책이 한자를 공부하는 사람들에게 황금처럼 귀중한 보석이 되었으면 하는 뜻에서이다.

　어느 석학이 '지식인은 한문을 잘 한다.'라고 말씀하신 적이 있는데 그분의 말씀에 동감한다. 인문계뿐만 아니라 이공계 쪽 교수들도 어느 틈엔가 한문을 배워, 그들 중 한문 잘하는 사람이 많다고 한다. 한문은 오랜 기간 동안 동양의 문화와 사상이 고밀도로 압축된 글이다.

2007년 2월 15일

李載國

prince3431@hanmail.net

016-587-3431

| 家 | **집 가**<br>집 | ⌂(집면)은 지붕의 모양. ⌂이 있는 글자는 집과 관계있음. 豕는 돼지시라는 글자.<br>▶ 家訓(가훈) : 집안의 가르침. |
|---|---|---|
| | 丶 宀 宀 宁 宁 家 家 家 | |

| 家 | | | | | | 家 | jiā<br>지아 |
|---|---|---|---|---|---|---|---|

| 歌 | **노래 가**<br>노래 | 欠은 하품흠이라는 글자인데 사람의 감정과 관계있음. 노래도 사람의 감정과 관계가 있다.<br>▶ 歌舞(가무) : 노래와 춤. |
|---|---|---|
| | 一 哥 哥 哥 哥 歌 歌 歌 | |

| 歌 | | | | | | 歌 | gē<br>꺼 |
|---|---|---|---|---|---|---|---|

| 價 | **값 가**<br>값 | ▶ 物價(물가) : 물건의 값, 물건의 가격. |
|---|---|---|
| | 亻 仆 價 價 價 價 價 價 | |

| 價 | | | | | | 价 | jià<br>지아 |
|---|---|---|---|---|---|---|---|

| 可 | **옳을 가**<br>옳다 | 口 입을 크게 벌려 옳다고 말한다는 뜻의 글자.<br>▶ 可否(가부) : 찬성과 반대. |
|---|---|---|
| | 一 丆 丆 可 可 | |

| 可 | | | | | | 可 | kě<br>커 |
|---|---|---|---|---|---|---|---|

| 加 | **더할 가**<br>더하다 | 입(口)과 몸의 힘(力)으로 어떤 일을 더 열심히 한다는 뜻.<br>▶ 加減(가감) : 더하기와 빼기. 減:덜감. |
|---|---|---|
| | フ 力 加 加 加 | |

| 加 | | | | | | 加 | jiā<br>지아 |
|---|---|---|---|---|---|---|---|

| 角 | 뿔 각<br>뿔 | 角 집승의 뿔을 보고 만든 글자. 주로 소의 뿔을 말함.<br>▶ 鹿角(녹각) : 사슴의 뿔. 鹿 : 사슴록. |
|---|---|---|

丶 � ㄥ ㄹ 角 角 角

| 角 | | | | | | 角 | jiǎo<br>지아오 |
|---|---|---|---|---|---|---|---|

| 各 | 각각 각<br>각각 | ▶各種(각종) : 각각의 종류. |
|---|---|---|

丶 ㄱ ㄅ 夂 各 各

| 各 | | | | | | 各 | gè<br>꺼 |
|---|---|---|---|---|---|---|---|

| 間 | 사이 간<br>사이 | 間 대문 사이로 해가 비치는 모습을 보고 만든 글자.<br>▶時間(시간) : 때의 사이. |
|---|---|---|

丨 ㄷ ㄹ ㄹ ㄹ 門 門 問 間

| 間 | | | | | | 间 | jiān<br>지엔 |
|---|---|---|---|---|---|---|---|

| 感 | 느낄 감<br>느끼다 | 마음(心)으로 느낀다는 뜻.<br>▶感動(감동) : 느껴서 마음이 움직임. |
|---|---|---|

丿 ㄷ 戶 咸 咸 咸 感 感

| 感 | | | | | | 感 | gǎn<br>깐 |
|---|---|---|---|---|---|---|---|

| 江 | 물 강<br>물<br>강 | 물(氵은 水와 같음)이 있는 곳이 강이다. 工은 장<br>인공이라는 글자인데 江의 음을 나타내는 부분.<br>▶江村 : 강가에 있는 마을. |
|---|---|---|

丶 丶 氵 氵 汀 江 江

| 江 | | | | | | 江 | jiāng<br>지앙 |
|---|---|---|---|---|---|---|---|

| 強 | **굳셀 강**<br>굳세다<br>강하다 | 弓 는 활의 모양. 활을 당기면 힘이 강한 탄성이 생긴다.<br>▶强力(강력) : 굳센 힘, 강한 힘. | | | | |
|---|---|---|---|---|---|---|
| | フ コ 弓 弘 弘 弘 強 強 | | | | | |
| 強 | | | | | 強 | qiáng<br>치앙 |

| 開 | **열 개**<br><br>열다 | 閂 대문에 걸었던 빗장을 열어놓은 상태를 나타낸<br>글자이다.<br>▶開花(개화) : 꽃이 피다. | | | | |
|---|---|---|---|---|---|---|
| | l l' l' l' l' l' l' l' 門 門 閉 開 | | | | | |
| 開 | | | | | 开 | kāi<br>카이 |

| 改 | **고칠 개**<br><br>고치다 | 己(몸기)는 改와 음이 비슷하다. 己를 보고 改의<br>음을 집작할 수 있다.<br>▶改善(개선) : 좋은 것으로 고치다. | | | | |
|---|---|---|---|---|---|---|
| | フ コ 己 己' 己' 改 改 | | | | | |
| 改 | | | | | 改 | gǎi<br>까이 |

| 客 | **손님 객**<br>손님<br>나그네 | 宀(집면)은 지붕의 모양인데 宀이 있는 글자는 집<br>과 관계있다. 우리 집에 머무르는 사람을 말한다.<br>▶主客(주객) : 주인과 손님. | | | | |
|---|---|---|---|---|---|---|
| | ' 宀 宀 宀 宁 安 客 客 客 | | | | | |
| 客 | | | | | 客 | kè<br>커 |

| 車 | **수레거**<br>수레<br>수레(차) | 車 수레의 바퀴를 본떠서 만든 글자이다. 수레거,<br>수레차 등 두 가지로 소리 난다.<br>▶自轉車(자전거) : 스스로 구르는 수레. | | | | |
|---|---|---|---|---|---|---|
| | 一 厂 厂 厅 百 百 車 車 | | | | | |
| 車 | | | | | 车 | chē<br>쳐 |

| 擧 | 들 거<br><br>들다 | 손(手)으로 물건을 든다는 뜻.<br>▶擧手(거수) : 손을 들다. | | | |
|---|---|---|---|---|---|
| | F  F'  FY  FY  FYT  與  與  擧 | | | | |
| 擧 | | | | 举 | jǔ<br>쥐 |

| 去 | 갈 거<br><br>가다 | ☆ 사람이 걸어가는 모습을 보고 만든 글자.<br>▶去來(거래) : 가고 오다. | | | |
|---|---|---|---|---|---|
| | 一  十  土  去  去 | | | | |
| 去 | | | | 去 | qù<br>취 |

| 建 | 세울 건<br><br>세우다 | ▶建物(건물) : 세워진 물건.  物 : 물건물. | | | |
|---|---|---|---|---|---|
| | 一  フ  ユ  ヨ  聿  津  建  建 | | | | |
| 建 | | | | 建 | jiàn<br>지엔 |

| 件 | 사건 건<br><br>사건 | 사람이 소를 이용해서 일을 할 때 일어나는 사건이<br>나 사고를 말한다.<br>▶事件(사건) : 일의 건수.  事 : 일사. | | | |
|---|---|---|---|---|---|
| | '  亻  亻'  仁  件  件 | | | | |
| 件 | | | | 件 | jiàn<br>지엔 |

| 健 | 튼튼할 건<br>튼튼하다<br>건강하다 | 亻은 人과 같음. 튼튼하다는 것은 주로 사람의 몸<br>이 튼튼한 것을 말한다.<br>▶健康(건강) : 튼튼하고 편안함.  康 : 평안할강. | | | |
|---|---|---|---|---|---|
| | 亻  亻'  仁  仁  伊  伊  律  健  健 | | | | |
| 健 | | | | 健 | jiàn<br>지엔 |

| 格 | 자격 격<br><br>자격<br>격식 | 옛날에는 나무를 이용해서 집을 많이 지었는데, 어떤 나무가 집 지을 자격이 있는가를 따졌다.<br>▶合格(합격) : 자격에 합하다. |
|---|---|---|
| | 一 十 才 术 杉 杦 格 格 格 | |
| 格 | | 格 gé<br>꺼 |

| 見 | 볼 견<br><br>보다 | 👁 사람의 눈을 강조해서 만든 글자.<br><br>▶見學(견학) : 보고 배움. |
|---|---|---|
| | 丨 冂 冂 月 目 貝 見 | |
| 見 | | 见 見 jiàn<br>지엔 |

| 決 | 정할 결<br><br>정하다<br>터지다 | 決은 원래 막혔던 물(氵)이 터진다는 뜻이다.<br>▶決心(결심) : 마음을 정함. |
|---|---|---|
| | 丶 冫 氵 汀 沪 決 決 | |
| 決 | | 决 jué<br>쥐에 |

| 結 | 맺을 결<br><br>맺다 | 🧵는 실이 얽힌 모양. 실을 이용해서 맺는다는 뜻.<br>吉을 보고 結의 음을 짐작할 수 있다.<br>▶結實(결실) : 맺어진 과실. |
|---|---|---|
| | 乙 幺 糸 糸 糾 紂 結 結 結 | |
| 結 | | 结 jié<br>지에 |

| 京 | 서울 경<br><br>서울 | ▶京鄕(경향) : 서울과 시골.<br>京春線(경춘선) : 서울과 춘천을 연결하는 철도의 선. 線 : 줄선. |
|---|---|---|
| | 丶 亠 宀 古 古 京 京 京 | |
| 京 | | 京 jīng<br>징 |

| 敬 | 공경할 경 <br><br> 공경하다 | ▶敬老(경로) : 노인을 공경함.  敬老堂(경로당). |
|---|---|---|

｀ 一 ＋ ＋ 芍 苟 苟ﾟ 敬ﾟ 敬

| 敬 |  |  |  |  |  |  |  | 敬 | jìng <br> 징 |
|---|---|---|---|---|---|---|---|---|---|

| 景 | 별 경 <br><br> 별 <br> 경치 | 별은 해(日)의 빛을 가리키므로 日을 넣어 글자를 만들었다. <br> ▶絶景(절경) : 뛰어난 경치.  絶 : 뛰어날절. |
|---|---|---|

丶 冂 日 日 로 뫂 뫂 믛 景

| 景 |  |  |  |  |  |  |  | 景 | jǐng <br> 징 |
|---|---|---|---|---|---|---|---|---|---|

| 輕 | 가벼울 경 <br><br> 가볍다 | 수레(車)가 가벼운 것을 뜻하는 글자이다. 巠은 지하수경이라는 글자인데 이 글자의 음을 나타낸다. <br> ▶輕重(경중) : 가볍고 무거움. |
|---|---|---|

冂 百 盲 亘 車 車 輕 輕 輕

| 輕 |  |  |  |  |  |  |  | 轻 | qīng <br> 칭 |
|---|---|---|---|---|---|---|---|---|---|

| 競 | 다툴 경 <br><br> 다투다 | 두 사람이 다투어 달리고 있는 모습을 보고 만든 글자이다. <br> ▶競走(경주) : 다투어 달리다. |
|---|---|---|

｀ 亠 立 音 竟 竞ﾟ 竞ﾟ 競

| 競 |  |  |  |  |  |  |  | 竞 | jìng <br> 징 |
|---|---|---|---|---|---|---|---|---|---|

| 界 | 지경 계 <br><br> 지경 | 지경이라는 것은 땅의 테두리 안을 말하는데 주로 밭(田)의 경계를 말한다. <br> ▶世界(세계) : 세상의 지경. |
|---|---|---|

冂 冂 丗 丗 田 罗 罘 果 界

| 界 |  |  |  |  |  |  |  | 界 | jiè <br> 지에 |
|---|---|---|---|---|---|---|---|---|---|

| 計 | 셈할 계<br><br>셈하다 | 말(言)로 열 개(十)까지 센다는 뜻.<br>▶計算(계산) : 셈을 함. 計 : 셈할계. |
|---|---|---|

`丶 亠 亖 言 言 言 言 計`

| 計 | | | | | | 計 | jì<br>지 |
|---|---|---|---|---|---|---|---|

| 高 | 높을 고<br><br>높다 | 성을 높이 쌓아놓은 모습을 보고 만든 글자이다.<br>네모는 성의 창문이다.<br>▶高度(고도) : 높은 정도. |
|---|---|---|

`丶 亠 宀 古 古 古 高 高 高`

| 高 | | | | | | 高 | gāo<br>까오 |
|---|---|---|---|---|---|---|---|

| 苦 | 쓸 고<br>쓰다<br>괴롭다 | 이 글자는 원래 씀바귀라는 풀이름인데 씀바귀는<br>맛이 쓰기 때문에 쓰다는 뜻으로 쓰인다.<br>▶苦痛(고통) : 괴롭고 아프다. 痛 : 아플통. |
|---|---|---|

`丶 艹 艹 芐 芐 芐 苦 苦`

| 苦 | | | | | | 苦 | kǔ<br>쿠 |
|---|---|---|---|---|---|---|---|

| 古 | 옛 고<br>옛<br>옛날 | 땅의 경계로 세워 놓은 깃발을 가리킨다.<br><br>▶古代(고대) : 옛날 시대. |
|---|---|---|

`一 十 十 古 古`

| 古 | | | | | | 古 | gǔ<br>꾸 |
|---|---|---|---|---|---|---|---|

| 告 | 알릴 고<br><br>알리다 | 어떤 일을 입(口)을 통해서 여러 사람에게<br>알린다는 뜻.<br>▶報告(보고) : 알림. |
|---|---|---|

`丶 一 牛 牛 生 告 告`

| 告 | | | | | | 告 | gào<br>까오 |
|---|---|---|---|---|---|---|---|

| 考 | 생각할 고<br>생각하다 | ▶長考(장고) : 길게 생각하다.<br>學力考査(학력고사). 査 : 조사할사. |
|---|---|---|
| | 一 + 土 耂 夹 考 | |

| 考 | | | | | | | 考 | kǎo<br>카오 |
|---|---|---|---|---|---|---|---|---|

| 固 | 굳을 고<br>굳다 | ▶堅固(견고) : 굳음. 堅 : 굳을견. |
|---|---|---|
| | 丨 冂 月 冃 冏 周 固 固 | |

| 固 | | | | | | | 固 | gù<br>꾸 |
|---|---|---|---|---|---|---|---|---|

| 曲 | 굽을 곡<br>굽다 | 曲尺(곡척:곡선을 만들 때 쓰는 자)의 모양을 본떠<br>서 만든 글자.<br>▶曲線(곡선) : 굽은 선. 線 : 줄선. |
|---|---|---|
| | 丨 冂 巾 曲 曲 曲 | |

| 曲 | | | | | | | 曲 | qū<br>취 |
|---|---|---|---|---|---|---|---|---|

| 工 | 장인 공<br>장인 | 一 자 모양의 자와 丁 자 모양의 자를 합하여 만든<br>글자. 물건을 만드는 장인에게는 자가 제일 중요.<br>▶工場(공장) : 장인이 물건은 만드는 곳. |
|---|---|---|
| | 一 丁 工 | |

| 工 | | | | | | | 工 | gōng<br>꿍 |
|---|---|---|---|---|---|---|---|---|

| 空 | 빌 공<br>비다<br>하늘 | 穴은 구멍혈이라는 글자이다. 工은 이 글자의 음을<br>나타낸다. 하늘은 텅 빈 구멍이다.<br>▶空間(공간) : 텅 빈 구멍 사이. |
|---|---|---|
| | 丶 丷 宀 宂 宊 空 空 空 | |

| 空 | | | | | | | 空 | kōng<br>콩 |
|---|---|---|---|---|---|---|---|---|

| 公 | **공정할 공**<br><br>공정하다 | ▶公務員(공무원) : 공적인 일, 공공의 일을 하는 사람. 務 : 힘쓸무, 員 : 사람원. |
|---|---|---|
| ノ 八 公 公 | | |
| 公 | | | | | | | 公 gōng 꽁 |

| 功 | **공적 공**<br><br>공적 | 工(공)은 이 글자의 음을 나타낸다. 힘(力)을 들여서 세운 공을 말한다.<br>▶成功(성공) : 공을 이루다. |
|---|---|---|
| 一 丁 工 丁 功 | | |
| 功 | | | | | | | 功 gōng 꽁 |

| 共 | **함께 공**<br><br>함께 | 손을 잡고 어떤 일을 함께 하는 것을 나타내는 글자이다.<br>▶共同(공동) : 함께 함. |
|---|---|---|
| 一 十 廿 丗 丗 共 | | |
| 共 | | | | | | | 共 gòng 꽁 |

| 科 | **과목 과**<br><br>과목 | 벼(禾 : 벼화)는 곡식 또는 식물의 대표. 곡식 또는 식물의 종류나 과를 나타낸다.<br>▶科目(과목) : 배울 부분을 나누어 놓은 묶음. |
|---|---|---|
| 二 千 禾 禾 禾 禾 科 科 | | |
| 科 | | | | | | | 科 kē 커 |

| 果 | **과실 과**<br><br>과실 | 나무에 열매가 달린 상태를 나타낸 글자.<br><br>▶結果(결과) : 맺어진 과실. |
|---|---|---|
| 一 ㄇ 日 日 旦 甲 果 果 | | |
| 果 | | | | | | | 果 guǒ 꾸오 |

| 課 과정 과 | 과정 과<br><br>과정 | 어떤 일을 말(言)로 메기는 것을 말한다. 果(과)는 이 글자의 음을 나타낸다. 果와 課는 음이 같다.<br>▶日課(일과) : 그 날이 진행되는 과정. |
|---|---|---|
| | | 丶 亠 言 訂 訳 評 評 課 課 |

| 課 | | | | | | | 课 | kè<br>커 |
|---|---|---|---|---|---|---|---|---|

| 過 지날 과 | 지날 과<br><br>지나다<br>과실 | 辶(쉬엄쉬엄갈착)은 길이 구부러진 모양인데, 이것이 들어 있는 글자는 주로 길과 관계가 있다.<br>▶通過(통과) : 통해서 지나가다.  通 : 통할통. |
|---|---|---|
| | | 冂 冂 冎 冎 咼 渦 渦 過 |

| 過 | | | | | | | 过 | guò<br>꾸오 |
|---|---|---|---|---|---|---|---|---|

| 關 빗장 관 | 빗장 관<br><br>빗장 | 대문을 잠그는 빗장을 나타낸 글자.<br><br>▶關門(관문) : 빗장 역할을 하는 문. |
|---|---|---|
| | | 厂 门 門 門 閂 閒 関 關 關 |

| 關 | | | | | | | 关 | guān<br>꾸안 |
|---|---|---|---|---|---|---|---|---|

| 觀 볼 관 | 볼 관<br><br>보다 | 藋은 부엉이관이라는 글자인데 觀의 음을 나타낸다.<br>▶觀光(관광) : 빛을 봄. |
|---|---|---|
| | | 丶 亠 艹 芦 荓 藋 藋 觀 觀 |

| 觀 | | | | | | | 观 | guān<br>꾸안 |
|---|---|---|---|---|---|---|---|---|

| 光 빛 광 | 빛 광<br><br>빛 | 나무 더미 사이에서 불이 타오르는 모습을 나타낸 글자이다.<br>▶光線(광선) : 빛으로 만들어진 선. |
|---|---|---|
| | | 丶 丷 少 丬 光 光 |

| 光 | | | | | | | 光 | guāng<br>꾸앙 |
|---|---|---|---|---|---|---|---|---|

| 廣 | **넓을 광**<br><br>넓다 | 廣의 음은 광이고 黃의 음은 황이다. 黃의 음을 알면 廣의 음도 짐작할 수 있다.<br>▶廣告(광고) : 널리 알리다.  告 : 알릴고. |
|---|---|---|
| | 一 广 广 庐 庐 席 席 庿 廣 | |
| 廣 | | 广  guǎng<br>꾸앙 |

| 校 | **학교 교**<br><br>학교 | 옛날에 학교 건물은 나무로 만들었기 때문에 木자가 들어감. 交(사귈교)는 이 글자의 음을 나타낸다.<br>▶校歌(교가) : 학교의 노래. |
|---|---|---|
| | 十 才 木 术 术 扩 栌 枋 校 | |
| 校 | | 校  xiào<br>씨아오 |

| 教 | **가르칠 교**<br><br>가르치다 | ×‍◦‍乙 x모양은 회초리를 나타낸다. 攵은 칠복이라는 글자. 자실을 회초리로 때리면서 가르침.<br>▶教育(교육) : 가르치고 기름. |
|---|---|---|
| | 丿 乄 兰 尹 孝 考 斈 教 教 | |
| 教 | | 教  jiào<br>지아오 |

| 交 | **사귈 교**<br><br>사귀다 | ㄊ 두 팔을 벌리고 다른 사람과 사귀자고 하는 뜻의 글자이다.<br>▶交友(교우) : 벗을 사귐. |
|---|---|---|
| | 丶 亠 宀 宀 亥 交 | |
| 交 | | 交  jiāo<br>지아오 |

| 橋 | **다리 교**<br><br>다리 | 옛날에 다리는 나무로 만들었다.<br>▶大橋(대교) : 큰 다리. |
|---|---|---|
| | 十 才 杧 杧 栌 桥 桥 橋 | |
| 橋 | | 桥  qiáo<br>치아오 |

15

| 九 | 아홉 구<br>아홉 | 九 많이 구부러진 길을 나타낸 글자.<br>▶九尾狐(구미호) : 靑丘國(청구국)에 있다고 하는<br>꼬리 아홉 개 달린 여우. |
|---|---|---|
| | ノ 九 | |
| 九 | | 九 jiǔ<br>지오우 |

| 口 | 입 구<br>입 | 口 사람의 입을 보고 만든 글자. 口가 있는 글자는<br>주로 사람과 관계가 있다.<br>▶人口(인구) : 사람의 입. |
|---|---|---|
| | ㅣ 冂 口 | |
| 口 | | 口 kǒu<br>코우 |

| 球 | 공 구<br>공 | 求(구할구)가 이 글자의 음을 나타낸다.<br>▶足球(족구) : 발로 하는 공놀이. |
|---|---|---|
| | 一 Ŧ 王 玎 玎 玎 球 球 | |
| 球 | | 球 qiú<br>치오우 |

| 區 | 지경 구<br>지경<br>구역 | 匚은 일정한 테두리를 나타낸다. 땅의 일정한 경계<br>안쪽을 구역이라고 한다.<br>▶地區(지구) : 땅의 일정한 경계선 안쪽. |
|---|---|---|
| | 一 厂 厈 戽 戽 戽 品 區 | |
| 區 | | 区 qū<br>취 |

| 舊 | 옛 구<br>옛<br>옛날 | 臼는 절구구리는 글자이다. 글자 모양이 절구와 비<br>슷하다. 臼가 이 글자의 음을 나타낸다.<br>▶舊習(구습) : 옛날의 습관. 習 : 익힐습. |
|---|---|---|
| | 丶 ⺈ ⺀ 芇 苷 舊 舊 舊 舊 | |
| 舊 | | 旧 jiù<br>지오우 |

16

| 具 | 갖출 구 / 갖추다 | 두 손으로 조개를 갖다 바친다는 뜻을 가진 글자이다. ▶具體(구체) : 전체를 갖춤. |
|---|---|---|

丨 冂 冃 月 目 且 具 具

| 具 | | | | | | 具 | jù 쥐 |
|---|---|---|---|---|---|---|---|

| 救 | 구원할 구 / 구원하다 | 求(구할구)가 이 글자의 음을 나타낸다. ▶救助(구조) : 구원하고 도와줌. |
|---|---|---|

十 寸 求 求 求 求 救 救

| 救 | | | | | | 救 | jiù 지오우 |
|---|---|---|---|---|---|---|---|

| 國 | 나라 국 / 나라 | 口(나라의 경계)와 戈(창과:군사)와 口(인구)와 一 (하나밖에 없는 주권)로 이루어진 글자. ▶國力(국력) : 나라의 힘. |
|---|---|---|

丨 冂 同 冋 或 國 國 國 國

| 國 | | | | | | 国 | guó 꾸오 |
|---|---|---|---|---|---|---|---|

| 局 | 판 구 / 판 | 바둑판, 판국이라고 할 때의 판이라는 뜻이다. ▶局面(국면) : 승패를 다투는 바둑, 장기 등에서의 판의 형세. |
|---|---|---|

ㄱ ㄱ ㄹ 尸 吊 局 局

| 局 | | | | | | 局 | jú 쥐 |
|---|---|---|---|---|---|---|---|

| 軍 | 군사 군 / 군사 | 싸우는 군사에게는 수레(車)가 많이 필요하다. ▶國軍(국군) : 나라의 군사. |
|---|---|---|

冖 冖 㚇 盲 盲 宣 軍 軍

| 軍 | | | | | | 军 | jūn 쥔 |
|---|---|---|---|---|---|---|---|

| 郡 | 고을 군<br><br>고을 | 君(임금군)이 이 글자의 음을 나타낸다. 君을 통해서 郡자의 음를 집작할 수 있다.<br>▶郡守(군수) : 한 고을(郡)을 다스리는 우두머리. |
|---|---|---|
| | ㄱ ㅋ ㅋ 尹 君 君 君 郡 郡 | |

| 郡 | | | | | | 郡 | jùn<br>쥔 |
|---|---|---|---|---|---|---|---|

| 貴 | 귀할 귀<br><br>귀하다 | 貝(조개패)가 들어있는 글자는 돈이나 재물과 관계가 있다. 財(재물재), 貧(가난할빈) 등.<br>▶貴重品(귀중품) : 귀하고 중요한 물건. |
|---|---|---|
| | ㄱ ㅁ 中 虫 串 貴 貴 貴 | |

| 貴 | | | | | | 贵 | guì<br>꾸에이 |
|---|---|---|---|---|---|---|---|

| 規 | 법규<br><br>법 | ▶規則(규칙) : 법칙. 則 : 법칙. |
|---|---|---|
| | ニ 丰 夫 知 邿 鈤 規 規 | |

| 規 | | | | | | 规 | guī<br>꾸에이 |
|---|---|---|---|---|---|---|---|

| 根 | 뿌리 근<br><br>뿌리 | 나무(木)에 있는 뿌리를 가리킴.<br>▶根源(근원) : 나무의 뿌리와 샘물이 처음 솟아나오는 구멍. 源 : 근원원 |
|---|---|---|
| | 十 才 朾 杞 柈 根 根 根 | |

| 根 | | | | | | 根 | gēn<br>껀 |
|---|---|---|---|---|---|---|---|

| 近 | 가까울 근<br><br>가깝다 | 辶은 길이 구부러진 모양으로, 辶이 있는 글자는 길과 관계있다. 길이 가까운 것을 말한다.<br>▶遠近(원근) : 멀고 가까움. |
|---|---|---|
| | ′ ′ ŕ 斤 斤 沂 沂 近 | |

| 近 | | | | | | 近 | jìn<br>진 |
|---|---|---|---|---|---|---|---|

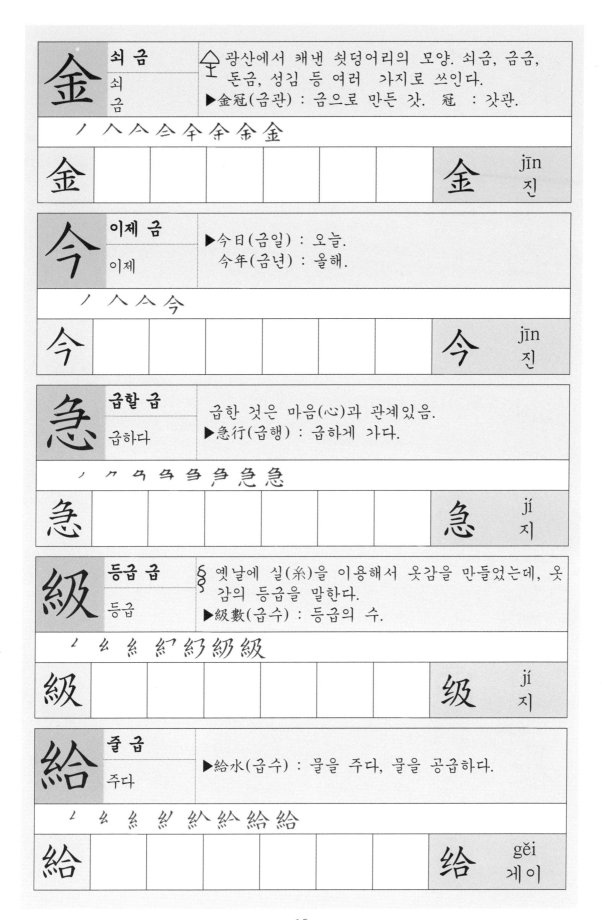

| 金 | 쇠 금<br><br>쇠<br>금 | 광산에서 캐낸 쇳덩어리의 모양. 쇠금, 금금,<br>돈금, 성김 등 여러 가지로 쓰인다.<br>▶金冠(금관) : 금으로 만든 갓.  冠 : 갓관. |
|---|---|---|
| ノ 人 人 仐 仝 仐 余 金 金 | | |
| 金 | | 金　jīn<br>진 |

| 今 | 이제 금<br><br>이제 | ▶今日(금일) : 오늘.<br>　今年(금년) : 올해. |
|---|---|---|
| ノ 人 入 今 | | |
| 今 | | 今　jīn<br>진 |

| 急 | 급할 급<br><br>급하다 | 급한 것은 마음(心)과 관계있음.<br>▶急行(급행) : 급하게 가다. |
|---|---|---|
| ノ ニ ク 与 刍 刍 戸 急 急 | | |
| 急 | | 急　jí<br>지 |

| 級 | 등급 급<br><br>등급 | 옛날에 실(糸)을 이용해서 옷감을 만들었는데, 옷<br>감의 등급을 말한다.<br>▶級數(급수) : 등급의 수. |
|---|---|---|
| ィ ㄴ 幺 糸 糸 紅 紉 級 級 | | |
| 級 | | 級　jí<br>지 |

| 給 | 줄 급<br><br>주다 | ▶給水(급수) : 물을 주다, 물을 공급하다. |
|---|---|---|
| ィ ㄴ 幺 糸 糸 糸 給 給 給 | | |
| 給 | | 給　gěi<br>게이 |

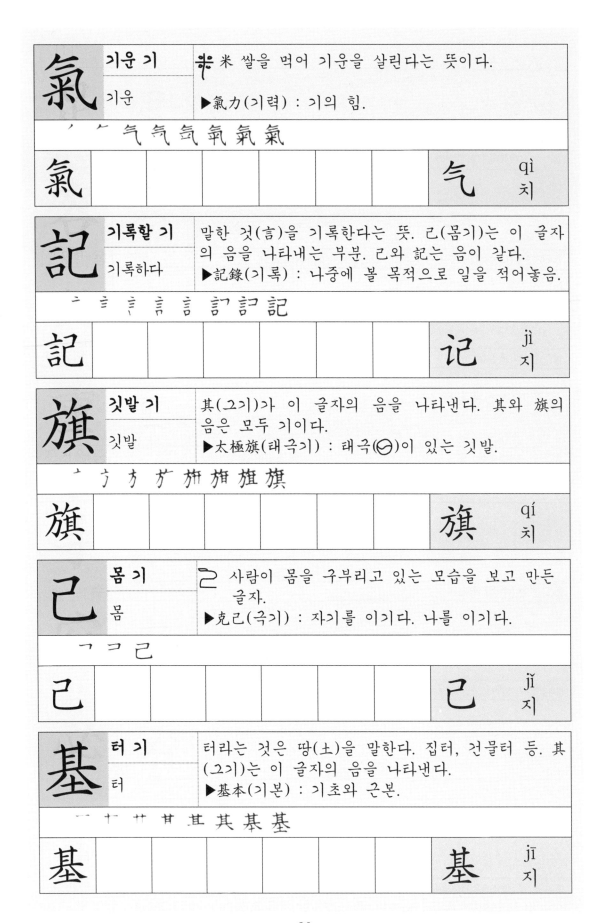

| 氣 | 기운 기 | ☼ 米 쌀을 먹어 기운을 살린다는 뜻이다. |
| 기운 | | ▶氣力(기력) : 기의 힘. |

ノ 广 气 气 气 氣 氣 氣

| 氣 | | | | | | 气 | qì 치 |

| 記 | 기록할 기 | 말한 것(言)을 기록한다는 뜻. 己(몸기)는 이 글자 의 음을 나타내는 부분. 己와 記는 음이 같다. |
| 기록하다 | | ▶記錄(기록) : 나중에 볼 목적으로 일을 적어놓음. |

亠 言 言 言 言 訂 記 記

| 記 | | | | | | 记 | jì 지 |

| 旗 | 깃발 기 | 其(그기)가 이 글자의 음을 나타낸다. 其와 旗의 음은 모두 기이다. |
| 깃발 | | ▶太極旗(태극기) : 태극(☯)이 있는 깃발. |

亠 宀 方 扩 扩 㫃 旌 旗

| 旗 | | | | | | 旗 | qí 치 |

| 己 | 몸 기 | 乙 사람이 몸을 구부리고 있는 모습을 보고 만든 글자. |
| 몸 | | ▶克己(극기) : 자기를 이기다. 나를 이기다. |

フ コ 己

| 己 | | | | | | 己 | jǐ 지 |

| 基 | 터 기 | 터라는 것은 땅(土)을 말한다. 집터, 건물터 등. 其 (그기)는 이 글자의 음을 나타낸다. |
| 터 | | ▶基本(기본) : 기초와 근본. |

一 十 廿 廿 其 其 其 基 基

| 基 | | | | | | 基 | jī 지 |

| 技 | 재주 기<br><br>재주 | 재주는 손으로 부린다. 扌는 手와 같음.<br>▶妙技(묘기) : 묘한 재주.　妙 : 묘할묘. |
|---|---|---|
| | 一 十 才 扩 打 抄 技 | |
| 技 | | 技　jì<br>지 |

| 汽 | 증기 기<br><br>증기 | 증기는 일종의 물(氵)이다. 氣(기)는 이 글자의 음<br>을 나타내는 부분이다.<br>▶汽車(기차) : 증기 기관의 힘으로 다니는 수레. |
|---|---|---|
| | 丶 丶 氵 汽 汽 汽 汽 | |
| 汽 | | 汽　qì<br>치 |

| 期 | 때 기<br><br>때 | 달(月)은 뜨고 지고 하기 때문에 시간과 관계가<br>있다.<br>▶期間(기간) : 때의 사이. |
|---|---|---|
| | 一 十 卄 甘 其 其 期 期 | |
| 期 | | 期　qī<br>치 |

| 吉 | 길할 길<br><br>길하다 | 명당에 어떤 기둥을 세워놓은 모습을 나타낸<br>글자이다.<br>▶吉鳥(길조) : 그 새를 보면 길하다고 하는 새. |
|---|---|---|
| | 一 十 士 吉 吉 吉 | |
| 吉 | | 吉　jí<br>지 |

| 南 | 남쪽 남<br><br>남쪽 | 따뜻한 남쪽 창문을 보고 만든 글자이다.<br>▶南極(남극) : 남쪽의 끝. 極 : 지극할극, 끝극. |
|---|---|---|
| | 一 十 卉 內 南 南 南 南 | |
| 南 | | 南　nán<br>난 |

| 男 | 사내 남<br><br>사내 | 田[그림] 밭과 쟁기의 모양을 더한 글자이다. 밭에서 쟁기로 일을 하는 사람은 남자.<br>▶男女(남녀) : 남자와 여자. |
|---|---|---|
| | ㅣ 口 囗 田 田 甲 男 男 | |
| 男 | | 男 nán<br>난 |

| 内 | 안 내<br><br>안<br>안쪽 | [그림] 생활공간 안쪽에 장막을 드리운 모습이다.<br><br>▶内外(내외) : 안과 밖. |
|---|---|---|
| | ㅣ 口 内 内 | |
| 内 | | 内 nèi<br>내이 |

| 女 | 계집 녀<br><br>계집<br>여자 | [그림] 여자가 무릎을 꿇고 앉아 있는 모습을 보고 만든 글자이다.<br>▶女心(여심) : 여자의 마음. |
|---|---|---|
| | ㄑ ㄑ 女 | |
| 女 | | 女 nǔ<br>뉘 |

| 年 | 해 년<br><br>해 | [그림] 수확한 벼를 메고 가는 모습이다. 한 해의 제일 중요한 일은 벼를 수확하는 것이다.<br>▶豊年(풍년) : 곡식이 잘 되어 풍성한 해. |
|---|---|---|
| | ㄱ ㄷ ㄷ ㄴ 年 | |
| 年 | | 年 nián<br>니엔 |

| 念 | 생각할 념<br><br>생각하다 | 今(이제금)+心으로 이루어진 글자. 지금의 마음은 생각하는 마음.<br>▶念願(염원) : 생각하고 원함. 願 : 원할원. |
|---|---|---|
| | ㄱ ㅅ ㅅ 今 今 念 念 念 | |
| 念 | | 念 niàn<br>니엔 |

| 農 농사 농 농사 | 樊 나무로 둘러싸인 밭에서 농사를 짓는 모습을 나타낸 글자. ▶農夫(농부) : 농사를 짓는 사내. |
|---|---|

| 冖 曲 曲 曲 严 農 農 農 |
|---|

| 農 | | | | | | | 农 | nóng 농 |
|---|---|---|---|---|---|---|---|---|

| 能 능할 능 능하다 | 🐻 곰의 모습. 원래는 곰이라는 뜻을 가진 글자. 熊(곰웅)과 같은 의미로 쓰였던 글자이다. ▶才能(재능) : 재주와 능력. |
|---|---|

| 厶 亇 亣 育 育 能 能 能 |
|---|

| 能 | | | | | | | 能 | néng 넝 |
|---|---|---|---|---|---|---|---|---|

| 多 많을 다 많다 | 저녁(夕)이 가고 또 가서, 세월이 많이 흘렀음을 뜻하는 글자. ▶多才多能(다재다능) : 재주도 많고 능력도 많음. |
|---|---|

| 丶 勹 夕 夕 多 多 |
|---|

| 多 | | | | | | | 多 | duō 뚜오 |
|---|---|---|---|---|---|---|---|---|

| 短 짧을 단 짧다 | 矢(화살시) : 🏹 길이가 짧은 화살. ▶長短(장단) : 길고 짧음. 장점과 단점. |
|---|---|

| 亅 亠 ニ 矢 矢 矢 知 短 短 短 |
|---|

| 短 | | | | | | | 短 | duǎn 뚜안 |
|---|---|---|---|---|---|---|---|---|

| 團 모일 단 모이다 | ▶團體(단체) : 공동의 목적으로 모인 사람들. 體 : 몸체. |
|---|---|

| 冂 冂 冋 冋 團 團 團 團 |
|---|

| 團 | | | | | | | 团 | tuán 투안 |
|---|---|---|---|---|---|---|---|---|

| 壇 | 터 단<br>터<br>단 | 높이 쌓아놓은 것을 단이라고 한다. 교단, 강단 등.<br>옛날에 주로 흙(土)을 이용해서 쌓았음.<br>▶敎壇 : 가르치기 위해 쌓은 단. 敎 : 가르칠교. |
|---|---|---|
| | 土 圹 圹 圹 埮 埮 壇 壇 | |

| 壇 | | | | | | | | 坛 | tán<br>탄 |
|---|---|---|---|---|---|---|---|---|---|

| 談 | 말씀 담<br>말씀 | 말씀이기 때문에 言(말씀언)을 넣어 글자를 만들었<br>다.<br>▶相談(상담) : 서로 마주대하고 말을 함. |
|---|---|---|
| | 亠 言 言 言 言 談 談 談 | |

| 談 | | | | | | | | 谈 | tán<br>탄 |
|---|---|---|---|---|---|---|---|---|---|

| 答 | 대답할 답<br>대답하다 | 合(합)이 이 글자의 음을 나타낸다. 答과 合은 음<br>이 비슷함.<br>▶正答(정답) : 바른 답. |
|---|---|---|
| | 𠂉 𠂉 竹 竹 竹 笁 笁 答 答 | |

| 答 | | | | | | | | 答 | dá<br>따 |
|---|---|---|---|---|---|---|---|---|---|

| 堂 | 집 당<br>집 | 집의 모습을 나타낸 글자. 집은 흙(土)으로<br>지음.<br>▶講堂(강당) : 강의하는 집. |
|---|---|---|
| | 丷 丷 丷 坣 坣 坣 堂 堂 | |

| 堂 | | | | | | | | 堂 | táng<br>탕 |
|---|---|---|---|---|---|---|---|---|---|

| 當 | 마땅할 당<br>마땅하다 | 尙(숭상할상)은 이 글자의 음을 나타낸다. 尙은 상<br>이고 當은 당. 상과 당은 음이 비슷하다.<br>▶當然(당연) : 마땅히 그러함. |
|---|---|---|
| | 丷 丷 坣 坣 坣 堂 當 當 | |

| 當 | | | | | | | | 当 | dāng<br>땅 |
|---|---|---|---|---|---|---|---|---|---|

| 大 | 큰 대<br>크다 | 大 사람이 두 팔과 두 다리를 벌리고 서 있으면<br>크게 보인다.<br>▶大國(대국) : 큰 나라. | | | | |
|---|---|---|---|---|---|---|
| 一 ナ 大 | | | | | | |
| 大 | | | | | 大 | dà<br>따 |

| 代 | 대신할 대<br>대신하다 | ▶交代(교대) : 서로 대신함. 交 : 사귈교(서로). | | | | |
|---|---|---|---|---|---|---|
| ′ 亻 亻 代 代 | | | | | | |
| 代 | | | | | 代 | dài<br>따이 |

| 對 | 대답할 대<br>대답하다 | ▶對答(대답) : 마주대하고 답함. 答 : 대답할답. | | | | |
|---|---|---|---|---|---|---|
| ″ ″ 业 业 业 举 對 對 | | | | | | |
| 對 | | | | | 对 | duì<br>뚜에이 |

| 待 | 기다릴 대<br>기다리다 | ▶待期(대기) : 때를 기다림. 期 : 때기. | | | | |
|---|---|---|---|---|---|---|
| ′ 彳 彳 行 往 往 待 待 | | | | | | |
| 待 | | | | | 待 | dài<br>따이 |

| 德 | 덕 덕<br>덕 | ▶背恩忘德(배은망덕) : 은혜를 배반하고 덕을 잊<br>음. 背 : 등배, 배반할배, 恩 :은혜은. 忘 : 잊을<br>망. | | | | |
|---|---|---|---|---|---|---|
| 彳 彳 祚 祚 徝 徸 德 德 | | | | | | |
| 德 | | | | | 德 | dé<br>떠 |

| 道 | **길 도**<br>길 | 辶(쉬엄쉬엄갈착)은 길이 구부러진 모양. 辶이 들어있는 글자는 길과 관계있음.<br>▶道路(도로) : 길. 路 : 길로. |
|---|---|---|
| ソ ソ ソ ガ 首 首 道 道 道 ||||
| 道 | | | | | | | | | 道 | dào<br>따오 |

| 圖 | **그림 도**<br>그림<br>꾀하다 | 김홍도의 書堂圖(서당도) : 서당의 모습을 그린 그림.<br>▶圖書館(도서관) : 그림과 책을 보관해 놓는 집. |
|---|---|---|
| 冂 冂 冂 冃 冎 冐 圖 圖 ||||
| 圖 | | | | | | | | | 图 | tú<br>투 |

| 度 | **정도 도**<br>정도<br>법도 | ▶溫度(온도) : 따뜻한 정도. 溫 : 따뜻할온. |
|---|---|---|
| 丶 亠 广 广 庐 庐 庐 度 ||||
| 度 | | | | | | | | | 度 | dù<br>뚜 |

| 到 | **이를 도**<br>이르다 | 刂(刀칼도)가 이 글자의 음을 나타내는 부분이다. 刂와 到는 음이 같다.<br>▶到達(도달) : 이르다.(이를도, 이를달). |
|---|---|---|
| 一 亻 𠫔 至 至 到 到 ||||
| 到 | | | | | | | | | 到 | dào<br>따오 |

| 島 | **섬 도**<br>섬 | 섬은 일종의 산이기 때문에 山을 넣어 글자를 만들었다.<br>▶獨島(독도) : (저 멀리에) 혼자 있는 섬. |
|---|---|---|
| 亻 冂 戶 臽 鳥 鳥 島 島 ||||
| 島 | | | | | | | | | 岛 | dǎo<br>따오 |

| 都 | 모두 도<br><br>모두<br>도읍 | ▶國都(국도) : 나라의 수도.<br>都合(도합) : 모두 합하다.  合 : 합할합. |
|---|---|---|
| | 十 土 耂 夬 者 者 都 都 | |

| 都 | | | | | | 都 | du<br>뚜 |
|---|---|---|---|---|---|---|---|

| 讀 | 읽을 독<br><br>읽다 | 말(言)로 읽음.<br>▶速讀(속독) : 빨리 읽음.  速 : 빠를속. |
|---|---|---|
| | 言 言 計 計 計 請 讀 讀 | |

| 讀 | | | | | | 读 | dú<br>뚜 |
|---|---|---|---|---|---|---|---|

| 獨 | 홀로 독<br><br>홀로 | 蜀(나라이름촉, 옛날 중국 촉나라)이 이 글자의 음<br>을 나타낸다. 촉과 독음 음이 비슷함.<br>▶獨島(독도) : 홀로 있는 섬. |
|---|---|---|
| | 犭 犭 犭 狎 狎 狎 獨 獨 | |

| 獨 | | | | | | 独 | dú<br>뚜 |
|---|---|---|---|---|---|---|---|

| 東 | 동쪽 동<br><br>동쪽 | 東 아침에 해가 떠서 나무에 걸리는 쪽은 동쪽.<br><br>▶東西南北(동서남북). |
|---|---|---|
| | 一 厂 厅 冇 百 申 東 東 | |

| 東 | | | | | | 东 | dōng<br>뚱 |
|---|---|---|---|---|---|---|---|

| 動 | 움직일 동<br><br>움직이다 | 힘(力)을 이용해서 움직임.<br>▶動力(동력) : 움직이는 힘. |
|---|---|---|
| | 二 千 台 盲 重 重 動 動 | |

| 動 | | | | | | 动 | dòng<br>뚱 |
|---|---|---|---|---|---|---|---|

27

| 洞 마을 | **마을 동**<br><br>마을 | 이 마을과 저 마을은 개울물(氵)을 기준으로 해서 나누기 때문에 마을동에 水자가 들어감.<br>▶洞長(동장) : 마을의 어른. |
|---|---|---|
| | 氵 氵 氵 洞 洞 洞 洞 洞 | |
| 洞 | | 洞 dòng 똥 |

| 同 한가지 | **한가지 동**<br><br>한가지 | ▶同等(동등) : 한가지로 같음. 等 : 같을등. |
|---|---|---|
| | 丨 冂 冂 同 同 同 | |
| 同 | | 同 tóng 통 |

| 冬 겨울 | **겨울 동**<br><br>겨울 | 氵은 氷과 같은데 얼음빙이라는 글자이다. 겨울은 얼음의 계절이기 때문에 겨울동 자에 氷이 들어감.<br>▶春夏秋冬(춘하추동) : 봄, 여름, 가을, 겨울. |
|---|---|---|
| | 丿 勹 夂 冬 冬 | |
| 冬 | | 冬 dōng 똥 |

| 童 아이 | **아이 동**<br><br>아이 | 어린 아이들은 눈이 크게 보인다. 눈을 강조해서 그린, 서있는 아이의 모습.<br>▶兒童(아동) : 아이. 兒 : 아이아. |
|---|---|---|
| | 亠 立 产 产 音 音 童 童 童 | |
| 童 | | 童 tóng 통 |

| 頭 머리 | **머리 두**<br><br>머리 | 頁 : 머리혈. 頁이 있는 글자는 모두 머리와 관계 있다. 예)頂:정수리정. 額 : 이마액.<br>▶頭痛(두통) : 머리가 아픔. |
|---|---|---|
| | 一 戸 冄 豆 豆 圹 頭 頭 頭 | |
| 頭 | | 头 tóu 토우 |

| 登 | **오를 등**<br><br>오르다 | ⛩ 제사를 지내기 위해 음식을 높은 곳에 올리는 모습을 나타낸 글자.<br>▶登山(등산) : 산에 오르다. |
|---|---|---|

ㄱ ㄹ ㄷ ㄷ ㄷ ㄷ 啓 啓 登

| 登 | | | | | | | 登 | dēng<br>떵 |
|---|---|---|---|---|---|---|---|---|

| 等 | **같을 등**<br><br>같다. | 대나무(竹)의 마디가 일정한 간격으로 되어 있음.<br>▶三等分(삼등분) : 셋으로 똑같이 나눔. 分 : 나눌분. |
|---|---|---|

ㄱ ㅗ ㅗ ㅠ ㅠ 竺 笐 笐 等 等

| 等 | | | | | | | 等 | děng<br>떵 |
|---|---|---|---|---|---|---|---|---|

| 樂 | **풍류악**<br>풍류(음악)<br>즐겁다(락) | ♉ 악기를 올려놓는 대(臺)의 모양.<br><br>▶풍류(음악)는 즐겁기 때문에 즐겁다는 뜻도 있다. |
|---|---|---|

白 白 幻 幻 樂 樂 樂 樂

| 樂 | | | | | | | 乐 | lè<br>러 |
|---|---|---|---|---|---|---|---|---|

| 落 | **떨어질 락**<br><br>떨어지다 | 풀잎(++)이 떨어진다는 뜻. 洛(물이름락)은 이 글자의 음을 나타냄.<br>▶落葉(낙엽) : 떨어지는 잎. |
|---|---|---|

ㅗ ㅛ 艹 茔 艻 莎 茨 落 落

| 落 | | | | | | | 落 | luò<br>루오 |
|---|---|---|---|---|---|---|---|---|

| 朗 | **밝을 랑**<br><br>밝다 | 달(月)이 밝다는 뜻.<br>▶明朗(명랑) : 밝음. |
|---|---|---|

丶 ㄱ ㅋ 自 良 良 朗 朗

| 朗 | | | | | | | 朗 | lǎng<br>랑 |
|---|---|---|---|---|---|---|---|---|

| 來 | **올 래**<br><br>오다 | 禾 보리의 모양. 원래 보리라는 뜻. 麥(보리맥)과<br>같은 뜻으로도 쓰인다.<br>▶往來(왕래) : 가고 오다.  往 : 갈왕. |
|---|---|---|
| | 一 一 一 一 一 一 來 來 來 | |

| 來 | | | | | | | 来 | lái<br>라이 |
|---|---|---|---|---|---|---|---|---|

| 冷 | **찰 랭**<br><br>차다 | 冫은 氷(얼음빙)과 같다. 차가운 것은 얼음과 관계<br>있음.<br>▶冷水(냉수) : 차가운 물. |
|---|---|---|
| | 冫 冫 冫 冷 冷 冷 冷 | |

| 冷 | | | | | | | 冷 | lěng<br>렁 |
|---|---|---|---|---|---|---|---|---|

| 良 | **어질 량**<br><br>어질다 | 良心(양심) : 어진 마음.<br>▶善良(선량) : 착하고 어질다. |
|---|---|---|
| | 丶 宀 彐 彐 皀 皀 良 | |

| 良 | | | | | | | 良 | liáng<br>리앙 |
|---|---|---|---|---|---|---|---|---|

| 量 | **헤아릴 량**<br><br>헤아리다 | ▶測量(측량) : 양을 헤아리다.  測 : 헤아릴측. |
|---|---|---|
| | 冂 日 旦 昙 咼 暈 量 量 | |

| 量 | | | | | | | 量 | liáng<br>리앙 |
|---|---|---|---|---|---|---|---|---|

| 旅 | **나그네 려**<br><br>나그네 | ▶旅行(여행) : 나그네가 되어 놀러 돌아다님. |
|---|---|---|
| | 亠 亣 方 扩 扩 旅 旅 旅 | |

| 旅 | | | | | | | 旅 | zú<br>쭈 |
|---|---|---|---|---|---|---|---|---|

| 力 | **힘 력**<br>힘 | 力 사람의 근육 모양을 본떠 만든 글자.<br><br>▶人力(인력) : 사람의 힘. |
|---|---|---|
| ㄱ 力 | | |
| 力 | | | | | | 力 | lì<br>리 |

| 歷 | **지날 력**<br>지나다 | ▶歷史(역사) : 지나온 내력.  史 : 역사사. |
|---|---|---|
| 一 厂 厂 厓 厤 麻 歷 歷 | | |
| 歷 | | | | | | 历 | lì<br>리 |

| 練 | **익힐 련**<br>익히다 | ▶練習(연습) : 익힘.  習 : 익힐습. |
|---|---|---|
| ㄥ ㄠ 糸 紵 紳 綀 綀 練 | | |
| 練 | | | | | | 练 | liàn<br>리엔 |

| 領 | **거느릴 령**<br>거느리다 | 令(명령할령)이 음을 나타낸다. 令과 領은 음이 같음.<br>▶領土(영토) : 거느리고 있는 땅. |
|---|---|---|
| 人 今 今 令 슦 領 領 領 領 | | |
| 領 | | | | | | 领 | lǐng<br>링 |

| 令 | **명령할 령**<br>명령하다 | ▶軍令(군령) : 군대의 명령.  軍 : 군사군. |
|---|---|---|
| 丿 人 人 今 令 | | |
| 令 | | | | | | 令 | lìng<br>링 |

| 例 | 보기 례<br><br>보리 | ▶例外(예외) : 규정이나 예에서 벗어나는 일.<br>　外 : 바깥외. |
|---|---|---|
| ´ ∫ ∫ ⌐ ⌐ 侈 侈 例 例 | | |
| 例 | | | | | | | | 例 | lì<br>리 |

| 禮 | 예의 례<br><br>예의 | 示(礻)는 신이나 귀신과 관계있는 글자이다. 예의<br>는 신에 대한 예의를 말함.<br>▶禮遇(예우) : 예의를 갖추어 대우함. |
|---|---|---|
| ⁊ ⁊ ⌐ 礻 礻 神 神 禮 禮 | | |
| 禮 | | | | | | | | 礼 | lǐ<br>리 |

| 老 | 늙을 로<br><br>늙다 | 검은 수염을 늘어뜨리고 있는 노인의 모습을 본떠<br>서 만든 글자이다.<br>▶老弱者(노약자) : 늙은 사람과 약한 사람. |
|---|---|---|
| 一 十 土 耂 耂 老 | | |
| 老 | | | | | | | | 老 | lǎo<br>라오 |

| 路 | 길 로<br><br>길 | 발(足)로 걸어 다니는 길을 말한다.<br>▶道路(도로) : 길. |
|---|---|---|
| ⻊ ⻊ ⻊ ⻊ ⻊ 跋 路 路 | | |
| 路 | | | | | | | | 路 | lù<br>루 |

| 勞 | 힘쓸 로<br><br>힘쓰다 | 힘(力)을 들여 수고한다는 뜻.<br>▶勞動(노동) : 힘을 들여 움직임.　動 : 움직일동. |
|---|---|---|
| ˋ ⼧ ⼧ ⼧ ⼧ 炏 炏 勞 勞 | | |
| 勞 | | | | | | | | 劳 | láo<br>라오 |

| 綠 | 푸를 록<br>푸르다 | 糸(실사)는 실이 얽혀 있는 모양이다. 糸는 실이<br>나 색깔과 관계가 있다.<br>▶綠色(녹색) : 푸른 색. |
|---|---|---|

幺 糸 糽 糿 綉 紣 綠 綠

| 綠 | | | | | | | | 緑 | lù<br>루 |
|---|---|---|---|---|---|---|---|---|---|

| 料 | 헤아릴 료<br>헤아리다<br>재료 | 말(斗)로 쌀(米)을 되어서 양을 헤아린다는 뜻이다.<br>▶飮料(음료) : 마시는 재료. 飮料水(음료수) |
|---|---|---|

丷 丷 半 半 米 米 料 料

| 料 | | | | | | | | 料 | liào<br>리아오 |
|---|---|---|---|---|---|---|---|---|---|

| 類 | 무리 류<br>무리 | ▶種類(종류) : 씨의 무리.<br>類類相從(유유상종) : 같은 무리끼리 서로 따름.<br>가재는 게 편이요, 초록은 동색이라. 從:따를종. |
|---|---|---|

丷 丷 半 米 类 类 类 類 類

| 類 | | | | | | | | 类 | lèi<br>레이 |
|---|---|---|---|---|---|---|---|---|---|

| 流 | 흐를 류<br>흐르다 | 물(水)이 흘러간다는 뜻.<br>▶放流(방류) : 놓아서 흘려보냄. 放 : 놓을방. |
|---|---|---|

氵 氵 沪 泸 泸 浐 流 流

| 流 | | | | | | | | 流 | liú<br>리오우 |
|---|---|---|---|---|---|---|---|---|---|

| 六 | 여섯 륙<br>여섯 | 원래는 집의 모양인데, 나중에 여섯이라는 뜻의 글<br>자가 되었다.<br>▶六旬(육순) : 60일, 또는 60세.旬 : 열흘, 60살순. |
|---|---|---|

丶 亠 六 六

| 六 | | | | | | | | 六 | liù<br>리오우 |
|---|---|---|---|---|---|---|---|---|---|

| 陸 | **육지 륙**<br><br>육지 | ß(阜언덕부)가 있는 글자는 언덕과 관계가 있다. 언덕이 있는 육지를 뜻한다.<br>▶大陸(대륙) : 커다란 육지. |
|---|---|---|

```
ﾞ ﾞ ﾞ ﾞﾞﾞ 阝 阝⁺ 陆 陆 陆 陸 陸
```

| 陸 | | | | | | | | 陆 | lù<br>루 |
|---|---|---|---|---|---|---|---|---|---|

| 里 | **마을 리**<br><br>마을 | 里 곡식을 심을 수 있는 밭(田)을 가리킨다.<br><br>▶里長(이장) : 마을의 어른. |
|---|---|---|

```
丨 冂 冂 曰 甲 里 里
```

| 里 | | | | | | | | 里 | lǐ<br>리 |
|---|---|---|---|---|---|---|---|---|---|

| 理 | **다스릴 리**<br>다스리다<br>이치 | 里가 이 글자의 음을 나타내는 부분이다. 里와 理 는 음이 모두 리이다.<br>▶管理(관리) : 맡아서 다스리다. 管 : 맡을관. |
|---|---|---|

```
一 T 王 王 玎 珇 珇 珥 理 理
```

| 理 | | | | | | | | 理 | lǐ<br>리 |
|---|---|---|---|---|---|---|---|---|---|

| 利 | **날카로울 리**<br>날카롭다<br>이롭다 | 칼(刂=刀)이 날카로움. 칼이 날카로우면 물건을 자 르기에 이롭기 때문에 이롭답다는 뜻도 된다.<br>▶利己主義(이기주의) : 나만을 이롭게 하는 주의. |
|---|---|---|

```
一 二 千 千 禾 利 利
```

| 利 | | | | | | | | 利 | lì<br>리 |
|---|---|---|---|---|---|---|---|---|---|

| 李 | **오얏 리**<br><br>오얏 | 오얏은 자두를 말함. 자두는 나무이기 때문에 글자 에 木이 들어갔다.<br>▶桃李(도리) : 복숭아와 오얏. 桃 : 복숭아도. |
|---|---|---|

```
一 十 才 木 本 李 李
```

| 李 | | | | | | | | 李 | lǐ<br>리 |
|---|---|---|---|---|---|---|---|---|---|

| 林 수플 | **수플 림**<br>수플 | ⫴ 나무가 여러 개 모여 있는 모습. 나무가 여러<br>개 있으므로 수플이다.<br>▶森林(삼림) : 수플.  森 : 수플삼. |
|---|---|---|
| 一 十 十 十 十 杉 杉 林 |||
| 林 | | 林     lín<br>린 |

| 立 서다 | **설 립**<br>서다 | ⩕ 사람이 서 있는 모습을 보고 만든 글자.<br><br>▶直立步行(직립보행) : 곧게 서서 걸어 다니다. |
|---|---|---|
| ` ㅗ ㅗ ㅗ 立 |||
| 立 | | 立     lì<br>리 |

| 馬 말 | **말 마**<br>말 | 🐎 말의 모양을 본떠서 만든 글자. 옛날에 말은 중요<br>한 교통수단이었다.<br>▶馬車(마차) : 말이 끌고 다니는 수레. |
|---|---|---|
| 丨 厂 ㄤ 厍 馬 馬 馬 馬 |||
| 馬 | | 马     mǎ<br>마 |

| 萬 일만 | **일만 만**<br>일만 | 🦂 전갈의 모습. 전갈은 수 십 만개의 알을 낳기<br>때문에 많다는 뜻으로도 쓰인다.<br>▶萬年雪(만년설) : 만 년 동안에도 녹지 않는 눈. |
|---|---|---|
| ㅛ 끅 끅 끅 萬 萬 萬 萬 |||
| 萬 | | 万     wàn<br>완 |

| 末 끝 | **끝 말**<br>끝 | 朱 서있는 나무 끝에 막대기로 표시를 해서 끝이라<br>는 뜻을 나타낸 글자이다.<br>▶本末(본말) : 근본과 끝. |
|---|---|---|
| 一 二 三 耒 末 末 |||
| 末 | | 末     mò<br>마 |

| 望 바라보다 | **바라볼 망** | 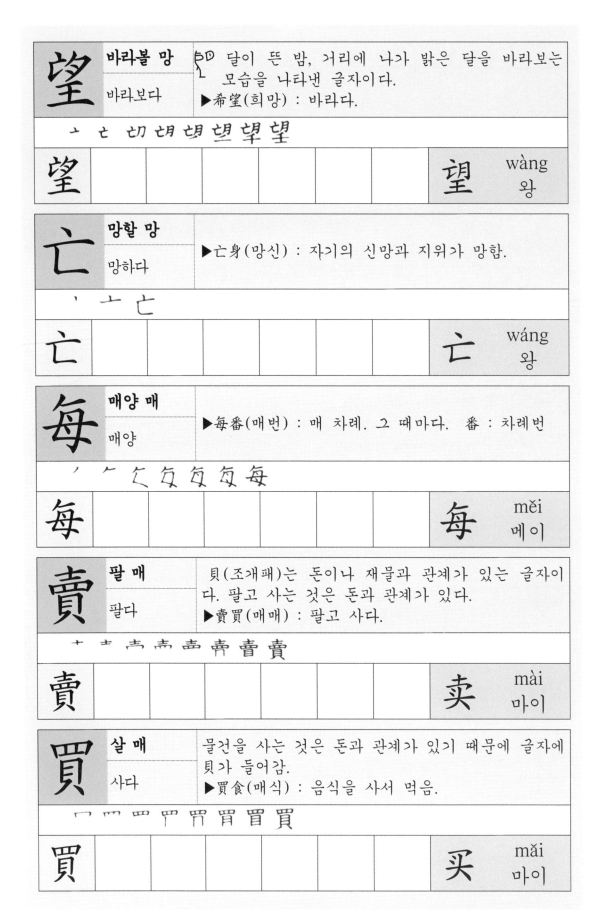 달이 뜬 밤, 거리에 나가 밝은 달을 바라보는 모습을 나타낸 글자이다.<br>▶希望(희망) : 바라다. |
|---|---|---|

`ㅗ ㄷ ㄸ 坦 坦 望 望 望`

| 望 | | | | | | | 望 | wàng<br>왕 |
|---|---|---|---|---|---|---|---|---|

| 亡 망하다 | **망할 망** | ▶亡身(망신) : 자기의 신망과 지위가 망함. |
|---|---|---|

`ㅗ ㅗ 亡`

| 亡 | | | | | | | 亡 | wáng<br>왕 |
|---|---|---|---|---|---|---|---|---|

| 每 매양 | **매양 매** | ▶每番(매번) : 매 차례. 그 때마다.　番 : 차례번 |
|---|---|---|

`ㅗ ㅗ ㄷ 슻 每 每 每`

| 每 | | | | | | | 每 | měi<br>메이 |
|---|---|---|---|---|---|---|---|---|

| 賣 팔다 | **팔 매** | 貝(조개패)는 돈이나 재물과 관계가 있는 글자이다. 팔고 사는 것은 돈과 관계가 있다.<br>▶賣買(매매) : 팔고 사다. |
|---|---|---|

`ㅗ ㅗ 声 声 壶 壱 嵩 賣`

| 賣 | | | | | | | 卖 | mài<br>마이 |
|---|---|---|---|---|---|---|---|---|

| 買 사다 | **살 매** | 물건을 사는 것은 돈과 관계가 있기 때문에 글자에 貝가 들어감.<br>▶買食(매식) : 음식을 사서 먹음. |
|---|---|---|

`ㄱ ㄲ 罒 罒 罒 胃 買 買`

| 買 | | | | | | | 买 | mǎi<br>마이 |
|---|---|---|---|---|---|---|---|---|

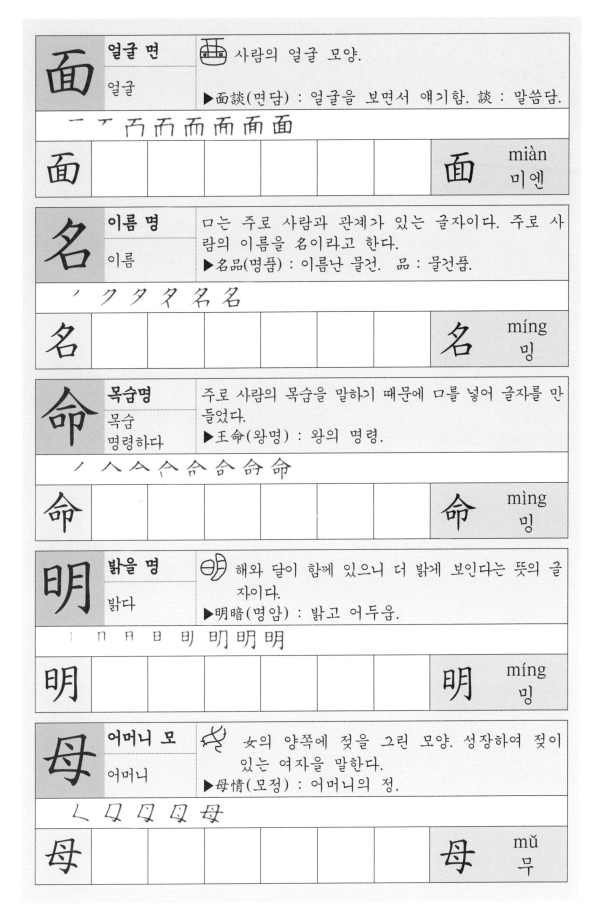

| 面 | **얼굴 면**  얼굴 | 사람의 얼굴 모양.  ▶面談(면담) : 얼굴을 보면서 얘기함. 談 : 말씀담. |

一 丆 丆 而 而 面 面 面

| 面 | | | | | | | 面 | miàn  미엔 |

| 名 | **이름 명**  이름 | 口는 주로 사람과 관계가 있는 글자이다. 주로 사람의 이름을 名이라고 한다.  ▶名品(명품) : 이름난 물건. 品 : 물건품. |

丿 勹 夂 夕 名 名

| 名 | | | | | | 名 | míng  밍 |

| 命 | **목숨명**  목숨  명령하다 | 주로 사람의 목숨을 말하기 때문에 口를 넣어 글자를 만들었다.  ▶王命(왕명) : 왕의 명령. |

丿 人 人 合 合 合 命 命

| 命 | | | | | | | 命 | mìng  밍 |

| 明 | **밝을 명**  밝다 | 해와 달이 함께 있으니 더 밝게 보인다는 뜻의 글자이다.  ▶明暗(명암) : 밝고 어두움. |

丨 冂 日 日 日 明 明 明

| 明 | | | | | | | 明 | míng  밍 |

| 母 | **어머니 모**  어머니 | 女의 양쪽에 젖을 그린 모양. 성장하여 젖이 있는 여자을 말한다.  ▶母情(모정) : 어머니의 정. |

ㄥ ㄥ 耳 母 母 母

| 母 | | | | | | | 母 | mǔ  무 |

| 木 | 나무 목<br>나무 |  서있는 나무의 모습을 본떠 만든 글자.<br><br>▶木材(목재) : 나무 재료. |
|---|---|---|
| 一 十 才 木 | | |
| 木 | | 木 mù<br>무 |

| 目 | 눈 목<br>눈 | 사람 눈의 모습을 보고 만든 글자.<br><br>▶耳目(이목) : 귀와 눈. |
|---|---|---|
| 丨 门 冂 月 目 | | |
| 目 | | 目 mù<br>무 |

| 無 | 없을 무<br>없다 | ▶無識(무식) : 아는 것이 없음. 識 : 알식. |
|---|---|---|
| 丿 仁 仁 午 無 無 無 無 | | |
| 無 | | 无 wú<br>우 |

| 門 | 문 문<br>문 | 대문의 모양을 보고 만든 글자. 門은 대문이구 戶<br>(호) 는 창문이다.<br>▶大門(대문) : 큰 문. |
|---|---|---|
| 丨 冂 冂 門 門 門 門 門 | | |
| 門 | | 门 mén<br>먼 |

| 文 | 글월 문<br>글월 | ▶文法(문법) : 글 쓰는 법. 法 : 법법. |
|---|---|---|
| 丶 亠 宁 文 | | |
| 文 | | 文 wén<br>원 |

38

| 問 | 물을 문<br><br>묻다 | 입으로 묻기 때문에 口를 넣음. 門과 問은 음이 모두 문. 門을 알면 問의 음도 짐작할 수 있다.<br>▶問答(문답) : 묻고 대답함. | | | | |
|---|---|---|---|---|---|---|
| | 丨 丨丨 冂 冂 冂 門 門 問 問 | | | | | |
| 問 | | | | | 问 | wèn<br>원 |

| 聞 | 들을 문<br><br>듣다 | 귀로 듣기 때문에 耳를 넣음. 門은 이 글자의 음을 나타냄.<br>▶所聞(소문) : 들은 바, 所 : 바소(~하는 바) | | | | |
|---|---|---|---|---|---|---|
| | 丨 丨丨 冂 門 門 門 聞 聞 | | | | | |
| 聞 | | | | | 闻 | wén<br>원 |

| 物 | 물건 물<br><br>물건 | 勿 : 말물. 勿이 이 글자의 음을 나타낸다.<br>▶物價(물가) : 물건의 값. 價 : 값가. | | | | |
|---|---|---|---|---|---|---|
| | 丿 一 一 牛 牛 牜 物 物 物 | | | | | |
| 物 | | | | | 物 | wù<br>우 |

| 米 | 쌀 미<br><br>쌀 | 쌀의 낱알 모양.<br><br>▶白米(백미) : 흰 쌀. | | | | |
|---|---|---|---|---|---|---|
| | 丶 丶丶 一 半 米 米 | | | | | |
| 米 | | | | | 米 | mǐ<br>미 |

| 美 | 아름다울 미<br><br>아름답다 | 羊+大. 양이 크면 아름답다는 뜻. 옛날에 양은 상서로운 동물로 여겼다.<br>▶美女(미녀) : 아름다운 여자. | | | | |
|---|---|---|---|---|---|---|
| | 丶 丷 丷 半 半 羊 羊 美 美 | | | | | |
| 美 | | | | | 美 | měi<br>메이 |

| 民 | 백성 민<br>백성 | 사람의 눈을 본떠서 만든 글자. 백성의 눈은<br>무섭기 때문에 임금은 정치를 잘해야 한다.<br>▶民心(민심) : 백성의 마음. |
|---|---|---|

ㄱ ㄱ ㄸ ㄸ 民

| 民 | | | | | | 民 | mín<br>민 |

| 朴 | 순박할 박<br>순박하다 | 나무의 본래 성질이 순수하기 때문에 木을 넣어 순<br>박하다는 뜻의 글자를 만들었다.<br>▶淳朴(순박) : 순하고 질박함.  淳 : 순박할순. |
|---|---|---|

一 十 才 木 朴 朴

| 朴 | | | | | | 朴 | pō<br>포어 |

| 反 | 반대할 반<br>반대하다 | ▶反感(반감) : 반대 되는 느낌.  感 : 느낄감. |
|---|---|---|

一 厂 反 反

| 反 | | | | | | 反 | fǎn<br>판 |

| 半 | 반 반<br>반 | ▶韓半島(한반도) : 3면이 바다로 둘러싸인, 섬은<br>아니지만 반이 섬인 우리나라. 山東(산동)半島, 이<br>태리半島. 아라비아半島 등도 있다. |
|---|---|---|

丶 丷 丷 半 半

| 半 | | | | | | 半 | bàn<br>빤 |

| 班 | 나눌 반<br>나누다 | 구슬(玉)을 칼(刂)로 나눈다는 뜻을 가진 글자이다.<br>▶班長(반장) : 반의 어른.  長: 길다, 어른. |
|---|---|---|

一 ㄒ 王 王 王 珏 班 班

| 班 | | | | | | 班 | bān<br>빤 |

| 發 | 필 발<br><br>피다 | 꽃이 핀다는 뜻을 가진 글자.<br>▶發火(발화) : 불이 피어오름. |
|---|---|---|
| | ᄀ ᄀ ᄼ ᄽ ᄽ 發 發 發 發 | |

| 發 | | | | | | | 发 | fā<br>파 |
|---|---|---|---|---|---|---|---|---|

| 方 | 모 방<br><br>모<br>방위 | 東西南北(동서남북)의 방향을 말한다. 방법이라는<br>뜻도 가지고 있다.<br>▶方向(방향) : 향하는 곳. 向 : 향할향. |
|---|---|---|
| | ᅳ ᅳ 方 方 | |

| 方 | | | | | | | 方 | fāng<br>팡 |
|---|---|---|---|---|---|---|---|---|

| 放 | 놓을 방<br><br>놓다 | 方(방)이 이 글자의 음을 나타낸다. 方과 放은 음<br>이 같다.<br>▶放火(방화) : 불을 놓다. |
|---|---|---|
| | ᅳ ᅳ ᄒ 方 方' 方' 放 放 | |

| 放 | | | | | | | 放 | fàng<br>팡 |
|---|---|---|---|---|---|---|---|---|

| 倍 | 곱 배<br><br>곱<br>갑절 | 곱, 갑절이라는 뜻을 가진 글자.<br>▶倍數(배수) : 곱이 되는 수. |
|---|---|---|
| | ᅵ ᅡ ᅡ ᅡ 位 倍 倍 倍 | |

| 倍 | | | | | | | 倍 | bèi<br>뻬이 |
|---|---|---|---|---|---|---|---|---|

| 白 | 흰 백<br><br>희다<br>아뢰다 | ⊖ 이 글자는 사람이 입을 벌리고 있는 모습이다.<br>말한다는 뜻도 가지고 있다.<br>▶自白(자백) : 스스로 말하다. |
|---|---|---|
| | ᅵ ᅵ ᄼ 白 白 | |

| 白 | | | | | | | 白 | bái<br>빠이 |
|---|---|---|---|---|---|---|---|---|

| 百 <br> 일백 | **일백 백** <br> 일백 | 白(백)이 이 글자의 음을 나타낸다. 百(백), 千(천), 萬(만) 등은 많은 수를 나타낸다. <br> ▶百姓(백성) : 온갖 성, 모든 사람. |
|---|---|---|

一 一 一 万 百 百

| 百 | | | | | | | 百 | băi <br> 빠이 |
|---|---|---|---|---|---|---|---|---|

| 番 <br> 차례 | **차례 번** <br> 차례 |  밭의 일정한 경계 안쪽을 나타낸 글자. 번지라 는 것은 일정한 지역의 경계 안쪽을 말한다. <br> ▶番地 : 차례를 부여해 놓은 땅. |
|---|---|---|

一 一 一 平 釆 番 番 番

| 番 | | | | | | | 番 | fān <br> 판 |
|---|---|---|---|---|---|---|---|---|

| 法 <br> 법 | **법 법** <br> 법 | 물(氵)이 흘러가는 데는 일정한 법칙(法)이 있다. 물은 반드시 위에서 아래로 흐른다. <br> ▶不法(불법) : 법이 아님. |
|---|---|---|

丶 丶 氵 氵 汁 汁 法 法

| 法 | | | | | | | 法 | fă <br> 파 |
|---|---|---|---|---|---|---|---|---|

| 變 <br> 변하다 | **변할 변** <br> 변하다 | ▶變化(변화) : 변해서 어떻게 됨. 化 : 될 화. |
|---|---|---|

言 絲言 絲言 絲言 絲絲 絲絲 絲絲 變

| 變 | | | | | | | 変 | biàn <br> 삐엔 |
|---|---|---|---|---|---|---|---|---|

| 別 <br> 나누다 | **나눌 별** <br> 나누다 | 몸을 서로 등지고 있는 상태를 나타낸 글자. 나누다, 이별하다라는 뜻을 가지고 있다. <br> ▶別居(별거) : 나누어서 살다. 居 : 살 거. |
|---|---|---|

丶 丨 口 口 另 另 別 別

| 別 | | | | | | | 別 | bié <br> 삐에 |
|---|---|---|---|---|---|---|---|---|

| 病 | 병들 병<br><br>병들다 | 疒(병들녁)이 있는 글자는 질병과 관계가 있다. 丙<br>(남녘병)은 이 글자의 음을 나타낸다.<br>▶病院(병원) : 병을 고치는 집. 院 : 집원. |
|---|---|---|

一 广 广 广 疒 疒 病 病 病

| 病 | | | | | | | 病 | bìng<br>삥 |
|---|---|---|---|---|---|---|---|---|

| 兵 | 군사 병<br><br>군사 | ▶卒兵(졸병) : 군사. 卒 : 군사졸. |
|---|---|---|

ノ ィ ィ ヒ 丘 乒 乒 兵

| 兵 | | | | | | | 兵 | bīng<br>삥 |
|---|---|---|---|---|---|---|---|---|

| 服 | 옷 복<br><br>옷 | ▶夏服(하복) : 여름에 입는 옷. 夏 : 여름하. |
|---|---|---|

丿 刀 月 月 月' 服 服 服

| 服 | | | | | | | 服 | fú<br>푸 |
|---|---|---|---|---|---|---|---|---|

| 福 | 복 복<br><br>복 | 示(礻)가 있는 글자는 주로 신이나 귀신과 관<br>계가 있다. 복은 신이 내린다.<br>▶禍福(화복) : 재앙과 복. |
|---|---|---|

ァ �154 礻 礻 祀 祠 福 福

| 福 | | | | | | | 福 | fú<br>푸 |
|---|---|---|---|---|---|---|---|---|

| 本 | 근본 본<br><br>근본 | 나무의 근본은 뿌리이기 때문에 뿌리 부분에 막대<br>기 표시를 하여 근본이라는 뜻을 나타낸 글자이다.<br>▶本末(본말) : 근본과 끝. |
|---|---|---|

一 十 才 木 本

| 本 | | | | | | | 本 | běn<br>뻐언 |
|---|---|---|---|---|---|---|---|---|

| 奉 받들 봉<br>받들다 | | ▶奉仕(봉사) : 받들어 섬기다.  仕 : 섬길사. |
|---|---|---|

一 二 三 丰 夫 夫 表 奏 奉

| 奉 | | | | | | | 奉 | fèng<br>펑 |
|---|---|---|---|---|---|---|---|---|

| 父 아버지 부<br>아버지 | | ▶父母(부모) : 아버지와 어머니. |
|---|---|---|

丶 丷 グ 父

| 父 | | | | | | | 父 | fù<br>푸 |
|---|---|---|---|---|---|---|---|---|

| 夫 사내 부<br>사내<br>남편 | | ▶夫婦(부부) : 남편과 아내.  婦 : 아내부. |
|---|---|---|

一 二 于 夫

| 夫 | | | | | | | 夫 | fū<br>푸 |
|---|---|---|---|---|---|---|---|---|

| 部 거느릴 부<br>거느리다<br>떼 | | 새 떼, 고기 떼라고 할 때의 떼.<br>▶部分(부분) : 전체 속의 한 쪽.  分 : 나늘분. |
|---|---|---|

丶 亠 ㅗ ㅛ 音 音 音阝 部

| 部 | | | | | | | 部 | bù<br>뿌 |
|---|---|---|---|---|---|---|---|---|

| 北 북쪽 북<br>북쪽<br>달아나다(배) | | 몸을 서로 등지고 있는 상태를 나타낸 글자.<br>敗北(패배)라고 할 때는 달아나다라는 뜻.<br>▶北向(북향) : 북쪽으로 향함.  向 : 향할향. |
|---|---|---|

一 丬 ㅓ ㅓㅏ 北

| 北 | | | | | | | 北 | běi<br>뻬이 |
|---|---|---|---|---|---|---|---|---|

| 分 | 나눌 분<br>나누다 | 칼(刀)로 나눈다는 뜻이다.<br>▶分數(분수) : 나누는 수. |
|---|---|---|
| | ノ 八 分 分 | |
| 分 | | 分 fēn<br>펀 |

| 不 | 아니 불<br>아니다 | ✕ 본래는 꽃의 암술의 씨방이라는 뜻을 가지고<br>있는 글자이다.<br>▶不眠(불면) : 잠이 오지 않음. 眠 : 잠잘면. |
|---|---|---|
| | 一 ア 不 不 | |
| 不 | | 不 bù<br>뿌 |

| 比 | 견줄 비<br>견주다 | ⺈⺈ 두 사람이 나란히 서 있는 모습을 나타낸 글<br>자.<br>▶比較(비고) : 견주다. 較 : 비교할교. |
|---|---|---|
| | 一 上 比 比 | |
| 比 | | 比 bǐ<br>삐이 |

| 鼻 | 코 비<br>코 | 自는 코의 모양. 자신을나라고 할 때 주로 코를 가<br>리킨다.<br>▶耳鼻咽喉(이비인구) : 귀와 코와 목구멍. |
|---|---|---|
| | ⺆ 白 自 鼻 鼻 畠 畠 鼻 | |
| 鼻 | | 鼻 bí<br>삐 |

| 費 | 쓸 비<br>쓰다<br>소비하다 | 貝는 돈이나 재물과 관계가 있다. 費는 돈이나 재<br>물을 쓰는 것을 의미한다.<br>▶費用(비용) : 쓰는 돈. |
|---|---|---|
| | 一 ⼸ 弓 弗 弗 弗 曹 費 費 | |
| 費 | | 費 fèi<br>페이 |

| 氷 | **얼음 빙**<br>얼음 | 氷 얼음이 언 모습을 나타낸 글자이다.<br><br>▶結氷지역(결빙지역) : 얼음이 언 지역. |
|---|---|---|

丿 丁 汀 汀 氷

| 氷 | | | | | | 氷 | bīng<br>삥 |
|---|---|---|---|---|---|---|---|

| 四 | **넉 사**<br>넷 | 三 본래는 막대기 4개를 그어 4라는 뜻을 나타내었던<br>글자이다.<br>▶四方(사방) : 東西南北의 네 방향. |
|---|---|---|

丨 冂 冂 四 四

| 四 | | | | | | 四 | sì<br>스 |
|---|---|---|---|---|---|---|---|

| 事 | **일 사**<br>일<br>섬기다 | ▶事理(사리) : 일의 이치.<br>事大(사대) : 큰 것을 섬기다. |
|---|---|---|

一 一 戸 戸 写 写 亭 事

| 事 | | | | | | 事 | shì<br>스 |
|---|---|---|---|---|---|---|---|

| 社 | **모일 사**<br>모이다 | 示가 있는 글자는 신이나 귀신과 관계가 있다. 社<br>는 본래 땅(土)귀신이라는 뜻의 글자이다.<br>▶社稷(사직) : 땅 귀신과 곡식 귀신.  稷 : 기장직 |
|---|---|---|

丶 亍 亍 齐 齐 社 社

| 社 | | | | | | 社 | shè<br>셔 |
|---|---|---|---|---|---|---|---|

| 使 | **부릴 사**<br>부리다<br>하여금 | ▶使用(사용) : 부려서 쓰다.<br>使臣(사신) : 심부름 하는 신하. |
|---|---|---|

丿 亻 亻 仁 仁 佢 使 使

| 使 | | | | | | 使 | shǐ<br>스 |
|---|---|---|---|---|---|---|---|

| 死 | **죽을 사**<br>죽다 | ▶生死(생사) : 삶과 죽음. |
|---|---|---|

一 ア 歹 歹 死 死

| 死 | | | | | | | 死 | sǐ<br>스 |
|---|---|---|---|---|---|---|---|---|

| 仕 | **받들 사**<br>받들다 | 士(사)가 이 글자의 음을 나타내는 부분이다.<br>▶奉仕(봉사) : 받들어 섬기. |
|---|---|---|

丿 亻 仁 什 仕

| 仕 | | | | | | | 仕 | shì<br>스 |
|---|---|---|---|---|---|---|---|---|

| 士 | **선비 사**<br>선비 | ▶紳士(신사) : 몸에 큰 띠를 드리운 선비.<br>紳 : 큰띠신. |
|---|---|---|

一 十 士

| 士 | | | | | | | 士 | shì<br>스 |
|---|---|---|---|---|---|---|---|---|

| 史 | **역사 사**<br>역사 | ▶國史 : 한 나라의 역사. |
|---|---|---|

丨 口 口 史 史

| 史 | | | | | | | 史 | shǐ<br>스 |
|---|---|---|---|---|---|---|---|---|

| 思 | **생각할 사**<br>생각하다 | 생각은 마음(心)으로 한다.<br>▶深思(심사) : 깊이 생각하다. 深思熟考(심사숙고).<br>深 : 깊을심. 熟 : 익을숙. |
|---|---|---|

丨 口 田 田 田 思 思 思

| 思 | | | | | | | 思 | sī<br>스 |
|---|---|---|---|---|---|---|---|---|

| 寫 | **베낄 사**<br><br>베끼다 | ▶寫眞(사진) : 참된 것을 베끼다.  眞 : 참될진. | | | | | | | | |
|---|---|---|---|---|---|---|---|---|---|---|
| 宀 宀 宀 宀 宀 宆 宆 寫 寫 | | | | | | | | | | |
| 寫 | | | | | | | | 写 | xiě<br>씨에 |

| 查 | **조사할 사**<br><br>조사하다 | ▶考査(고사) : 생각하고 조사함.  考 : 생각할고. | | | | | | | | |
|---|---|---|---|---|---|---|---|---|---|---|
| 一 十 木 木 杏 杏 杳 查 | | | | | | | | | | |
| 査 | | | | | | | | 查 | chá<br>챠 |

| 山 | **뫼 산**<br><br>뫼 | 산의 모습을 보고 만든 글자. 사물의 모습을 본떠서 만든 글자를 상형문자라고 한다.<br>▶山川(산천) : 산과 내 | | | | | | | | |
|---|---|---|---|---|---|---|---|---|---|---|
| 丨 山 山 | | | | | | | | | | |
| 山 | | | | | | | | 山 | shān<br>샨 |

| 算 | **셈할 산**<br><br>셈하다 | 옛날에 대나무 가지를 꺾어 셈을 하였기 때문에 竹자를 넣어 셈한다는 뜻의 글자를 만들었다.<br>▶計算(계산) : 셈을 하다.  計 : 셈할계. | | | | | | | | |
|---|---|---|---|---|---|---|---|---|---|---|
| 𥫗 𥫗 𥫗 𥫗 竹 筲 筲 算 | | | | | | | | | | |
| 算 | | | | | | | | 算 | suàn<br>수안 |

| 產 | **낳을 산**<br><br>낳다 | 낳는 것이기 때문에 生(낳을 생)을 넣어 글자를 만들었다.<br>▶産業 : 생산하는 일.  業 : 일업. | | | | | | | | |
|---|---|---|---|---|---|---|---|---|---|---|
| 亠 亠 产 产 产 產 產 產 | | | | | | | | | | |
| 產 | | | | | | | | 产 | chǎn<br>차안 |

| 三 | 셋 삼 | 二 막대기 세 개를 그어 3이라는 수를 나타낸 글자이 |
| | 셋 | 다. |
| | | ▶三角(삼각) : 세 개의 뿔. |

一 二 三

| 三 | | | | | | | 三 | sān 산 |

| 上 | 위 상 | 二 일정한 기준선 위에 어떤 것이 있음을 나타낸 글자 |
| | 위 | 이다. |
| | | ▶上下(상하) : 위와 아래. |

l ┝ 上

| 上 | | | | | | | 上 | shàn 샹 |

| 相 | 서로 상 | 눈으로 나무를 살핀다는 뜻의 글자이다. |
| | 서로 | |
| | | ▶相生(상생) : 서로 살다. |

一 十 才 木 机 机 相 相

| 相 | | | | | | | 相 | xiāng 씨앙 |

| 商 | 장사 상 | 장사하는 가게의 모습을 본떠서 만든 글자. |
| | 장사 | |
| | | ▶商業(상업) : 장사하는 일. |

一 十 产 产 两 商 商

| 商 | | | | | | | 商 | shāng 샹 |

| 賞 | 상줄 상 | 貝는 돈이나 재물과 관계있는 글자이다. 尙(숭상할 |
| | 상주다 | 상)은 이 글자의 음을 나타낸다. |
| | | ▶學力賞(학력상) : 학력이 뛰어나서 주는 상. |

冖 丷 尚 尚 尚 尚 賞 賞

| 賞 | | | | | | | 賞 | shǎng 샹 |

| 色 | 빛깔 색<br>빛깔 | ▶ 靑色(청색) : 푸른 색. | | | | | | |
|---|---|---|---|---|---|---|---|---|
| ´ ´ ´´ ´ ´ ´´ ´´ 色 | | | | | | | | |
| 色 | | | | | | | 色 | sè<br>서 |

| 生 | 낳을 생<br>낳다 | 풀의 싹이 돋아나오는 모습을 나타낸 글자.<br>▶ 出生(출생) : 나오다. | | | | | | |
|---|---|---|---|---|---|---|---|---|
| ´ ´ ゠ 午 生 生 | | | | | | | | |
| 生 | | | | | | | 生 | shēng<br>셩 |

| 西 | 서쪽 서<br>서쪽 | 새는 아침에 동쪽으로 날아갔다가 해가 지면<br>서쪽 둥지로 돌아온다.<br>▶ 東西南北(동서남북) : 동쪽, 서쪽, 남쪽, 북쪽. | | | | | | |
|---|---|---|---|---|---|---|---|---|
| ´ ´ 冂 襾 西 西 | | | | | | | | |
| 西 | | | | | | | 西 | xī<br>씨 |

| 書 | 글 서<br>글<br>책 | ▶ 書藝(서예) : 글을 쓰는 재주. 藝 : 재주예. | | | | | | |
|---|---|---|---|---|---|---|---|---|
| ´ ゠ ⺕ ⺕ ⺕ ⺕ 聿 書 書 | | | | | | | | |
| 書 | | | | | | | 书 | shū<br>슈 |

| 序 | 차례 서<br>차례 | ▶ 秩序(질서) : 차례. 秩 : 차례질. | | | | | | |
|---|---|---|---|---|---|---|---|---|
| ´ ´ 广 广 庐 序 序 | | | | | | | | |
| 序 | | | | | | | 序 | xù<br>쒸 |

| 夕 | 저녁석<br><br>저녁 | ▶ 朝夕(조석) : 아침과 저녁.  朝 : 아침조. |
|---|---|---|
| ノ ク 夕 | | |
| 夕 | | 夕  xī<br>씨 |

| 石 | 돌 석<br><br>돌 | 石 언덕 아래에 있는 돌의 모양이다.<br><br>▶石頭(석두) : 돌 머리.  頭 : 머리두. |
|---|---|---|
| 一 ア ㄒ 石 石 | | |
| 石 | | 石  shí<br>스 |

| 席 | 자리 석<br><br>자리 | ▶席次(석차) : 자리의 차례.  次 : 차례차. |
|---|---|---|
| ` 一 广 广 庐 庐 庐 席 席 | | |
| 席 | | 席  xí<br>씨 |

| 先 | 먼저 선<br><br>먼저 | ▶先進(선진) : 먼저 나아가다.  進 : 나아갈진. |
|---|---|---|
| ノ ㄧ ㅛ 生 先 先 | | |
| 先 | | 先  xiān<br>씨엔 |

| 線 | 줄 선<br><br>줄 | 糸(실사)는 실을 얽어놓은 모양. 실로 된 줄을 말한다. 泉(샘천)은 이 글자의 음을 나타낸다.<br><br>▶直線(직선) : 곧은 선.  直 : 곧을직. |
|---|---|---|
| ㄥ 糸 糸 糿 綿 綿 綿 線 | | |
| 線 | | 线  xiàn<br>씨엔 |

| 仙 | 신선 선<br>신선 | 사람(亻)이 산(山)에 사니 신선이다.<br>▶仙人掌(선인장) : 신선의 손바닥처럼 생긴 식물.<br>　掌 : 손바닥장. |
|---|---|---|

` ノ 亻 仏 仙 仙

| 仙 | | | | | | | 仙 | xiān<br>씨엔 |
|---|---|---|---|---|---|---|---|---|

| 鮮 | 고울 선<br>곱다<br>드물다 | 물속에 있는 물고기(魚)가 신선하게 보인다는 뜻.<br>▶鮮明(선명) : 곱고 밝음. |
|---|---|---|

ク ク ケ 色 魚 魚 魚 鮮 鮮

| 鮮 | | | | | | | 鮮 | xiān<br>씨엔 |
|---|---|---|---|---|---|---|---|---|

| 善 | 착할 선<br>착하다 | 옛날에 양을 신성한 동물로 여겼기 때문에, 羊이 있<br>는 글자는 좋다는 뜻으로 쓰인다.<br>▶善惡(선악) : 착함과 악함. |
|---|---|---|

` 丷 �120 羊 羊 羊 羊 善 善

| 善 | | | | | | | 善 | shàn<br>샨 |
|---|---|---|---|---|---|---|---|---|

| 船 | 배선<br>배 | 舟(배주)는 배의 모양을 본뜬 글자.<br><br>▶戰船(전선) : 싸움을 하기 위해 만든 배. 戰 : 싸울전 |
|---|---|---|

刀 月 身 舟 舫 舫 船 船

| 船 | | | | | | | 船 | chuán<br>츄안 |
|---|---|---|---|---|---|---|---|---|

| 選 | 가릴 선<br>가리다 | ▶選別(선별) : 가려서 구별함. 別 : 나눌 별. |
|---|---|---|

⁷ ⁷ 巴 巴巴 巴巴 巽 巽 選 選

| 選 | | | | | | | 选 | xuǎn<br>쒸안 |
|---|---|---|---|---|---|---|---|---|

| 雪 | 눈 설<br>눈 | 雨가 있는 글자는 날씨와 관계가 있다. 눈도 날씨와 관계가 있다.<br>▶暴雪(폭설) : 사납게 내리는 눈.  暴 : 사나울폭. |
|---|---|---|

一 广 干 示 雨 雪 雪 雪

| 雪 | | | | | | | 雪 | xuě<br>쒸에 |
|---|---|---|---|---|---|---|---|---|

| 姓 | 성 성<br>성 | 오랜 옛날에는 자식을 낳으면 여자(女)의 성을 따랐다. 生(생)은 이 글자의 음을 나타낸다.<br>▶姓名(성명) : 성과 이름. |
|---|---|---|

く 女 女 女′ 女′ 妌 姓 姓

| 姓 | | | | | | | 姓 | xìng<br>씽 |
|---|---|---|---|---|---|---|---|---|

| 成 | 이룰 성<br>이루다 | 도끼를 보고 만든 글자. 도끼를 이용하여 어떤 일을 이루었다는 뜻의 글자.<br>▶成功(성공) : 공을 이루다.  功 : 공적공. |
|---|---|---|

ノ 厂 F 万 成 成 成

| 成 | | | | | | | 成 | chéng<br>청 |
|---|---|---|---|---|---|---|---|---|

| 省 | 살필 성<br>살피다 | 눈(目)을 가늘게(少) 뜨고 사물을 자세하게 살핀다는 뜻이다.<br>▶反省(반성) : 돌이켜 살피다.  反 : 반대할반. |
|---|---|---|

丨 丿 小 少 少 省 省 省

| 省 | | | | | | | 省 | shěng<br>성 |
|---|---|---|---|---|---|---|---|---|

| 性 | 성품 성<br>성품 | 성품은 마음(忄)에 있다. 生(생)은 이 글자의 음을 나타낸다.<br>▶性品(성품) : 성질과 품격. |
|---|---|---|

丶 忄 忄 忄 忄 忄 性 性

| 性 | | | | | | | 性 | xìng<br>씽 |
|---|---|---|---|---|---|---|---|---|

| 世 | 세상 세<br><br>세상 | ▶後世(후세) : 뒷세상. 後 : 뒤후. | | | | | | |
|---|---|---|---|---|---|---|---|---|
| 一 十 廿 世 世 | | | | | | | | |
| 世 | | | | | | | 世 | shì<br>스 |

| 歲 | 해 세<br><br>해 | 원래는 도끼의 모양을 나타낸 글자이다.<br><br>▶歲月(세월) : 해와 달. | | | | | | |
|---|---|---|---|---|---|---|---|---|
| 止 屵 屵 岸 岸 歲 歲 | | | | | | | | |
| 歲 | | | | | | | 岁 | suì<br>수에 |

| 洗 | 씻을 세<br><br>씻다 | 물(氵)을 이용해서 씻음.<br><br>▶洗手(세수) : 손을 씻음. | | | | | | |
|---|---|---|---|---|---|---|---|---|
| 丶 氵 氵 汒 汼 泮 洗 | | | | | | | | |
| 洗 | | | | | | | 洗 | xǐ<br>씨 |

| 小 | 작을 소<br><br>작다 | 丶 丶 작은 점의 모양.<br><br>▶大小(대소) : 크고 작음. | | | | | | |
|---|---|---|---|---|---|---|---|---|
| 亅 小 小 | | | | | | | | |
| 小 | | | | | | | 小 | xiǎo<br>씨아오 |

| 少 | 적을 소<br><br>적다<br>젊다 | ▶多少(다소) : 많고 적음.<br>少女(소녀) : 젊은 여자아이. | | | | | | |
|---|---|---|---|---|---|---|---|---|
| 亅 小 小 少 | | | | | | | | |
| 少 | | | | | | | 少 | shǎo<br>샤오 |

| 所 | **바 소**<br>바<br>~하는 바 | ▶所得(소득) : 얻은 바, 얻은 것.  得 : 얻을 득. |
|---|---|---|
| | `一 厂 厂 戶 戶 所 所 所` | |
| 所 | | 所  suǒ<br>수오 |

| 消 | **사라질 소**<br>사라지다<br>끄다 | ▶消火(소화) : 불을 끄다. |
|---|---|---|
| | `氵 氵 氵 氵 氵 消 消 消` | |
| 消 | | 消  xiāo<br>씨아 |

| 速 | **빠를 속**<br>빠르다 | 辶은 길이 구부러진 모양이기 때문에 길과 관계가 있다. 길에서 빨리 달려가는 것을 의미하는 글자.<br>▶速力(속력) : 빨리 달리는 힘. |
|---|---|---|
| | `一 一 一 束 束 束 涷 速` | |
| 速 | | 速  sù<br>수 |

| 束 | **묶을 속**<br>묶다 | 束 묶어놓은 땔나무의 모습이다.<br>▶拘束(구속) : 얽어서 묶음.  拘 : 얽을 구. |
|---|---|---|
| | `一 一 一 一 束 束 束` | |
| 束 | | 束  shù<br>슈 |

| 孫 | **손자 손**<br>손자 | 자식(子)이 이어져서(系이을계) 손자가 됨.<br>▶子孫(자손) : 자식과 손자. |
|---|---|---|
| | `了 子 孑 孖 孫 孫 孫 孫` | |
| 孫 | | 孙  sūn<br>순 |

| 水 | 물 수<br>물 | 시냇물이 여러 갈래로 흐르는 모습을 나타낸 글자이다.<br>▶溫水(온수) : 따뜻한 물. 溫 : 따뜻할온. |
|---|---|---|

亅 刁 水 水

| 水 | | | | | | 水 | shuǐ<br>슈에이 |
|---|---|---|---|---|---|---|---|

| 手 | 손 수<br>손 | 손가락의 모양을 나타낸 글자.<br>▶手足(수족) : 손과 발. |
|---|---|---|

一 二 三 手

| 手 | | | | | | 手 | shǒu<br>쇼우 |
|---|---|---|---|---|---|---|---|

| 數 | 셈할 수<br>셈하다 | ▶數學(수학) : 셈에 관한 학문. |
|---|---|---|

口 日 吕 婁 婁 婁 數 數

| 數 | | | | | | 数 | shù<br>슈 |
|---|---|---|---|---|---|---|---|

| 樹 | 나무 수<br>나무 | 나무이기 때문에 木 자를 넣음.<br>▶樹木(수목) : 나무. 산 나무를 樹라 하고 죽은 나무를 木이라 한다. |
|---|---|---|

十 木 杜 桔 桔 樹 樹 樹

| 樹 | | | | | | 树 | shù<br>슈 |
|---|---|---|---|---|---|---|---|

| 修 | 닦을 수<br>닦다 | ▶修養(수양) : 몸과 마음을 닦고 기름.<br>養 : 기를양. |
|---|---|---|

亻 亻 伛 伌 攸 修 修

| 修 | | | | | | 修 | xiū<br>씨오우 |
|---|---|---|---|---|---|---|---|

| 首 | 머리 수<br><br>머리 | 머리의 모양을 본떠 만든 글자이다.<br><br>▶首尾(수미) : 머리와 꼬리.  尾 : 꼬리미. |
|---|---|---|

| 丷 | 丷 | 丷 | 产 | 芇 | 首 | 首 | 首 |
|---|---|---|---|---|---|---|---|

| 首 | | | | | | 首 | shǒu<br>쇼우 |
|---|---|---|---|---|---|---|---|

| 宿 | 잘 숙<br><br>자다 | 宀은 지붕의 모양기기 때문에 宀이 들어있는 글자<br>는 집과 관계있음.<br>▶宿食(숙식) : 잠자는 것과 먹는 것. |
|---|---|---|

| 宀 | 宀 | 宀 | 宀 | 宀 | 宿 | 宿 | 宿 |
|---|---|---|---|---|---|---|---|

| 宿 | | | | | | 宿 | sù<br>수 |
|---|---|---|---|---|---|---|---|

| 順 | 순할 순<br><br>순하다 | ▶順風(순풍) : 순하게 부는 바람. |
|---|---|---|

| 丿 | 川 | 川 | 川 | 川 | 順 | 順 | 順 | 順 |
|---|---|---|---|---|---|---|---|---|

| 順 | | | | | | 顺 | shùn<br>슌 |
|---|---|---|---|---|---|---|---|

| 術 | 재주 술<br><br>재주 | ▶技術(기술) : 재주.  技 : 재주기. |
|---|---|---|

| 丿 | 彳 | 彳 | 彳 | 休 | 休 | 術 | 術 |
|---|---|---|---|---|---|---|---|

| 術 | | | | | | 术 | shù<br>슈 |
|---|---|---|---|---|---|---|---|

| 習 | 익힐 습<br><br>익히다 | 새가 어릴 때 깃(羽 : 깃우)으로 조금씩 나는<br>것을 익히다가 나중에 잘 날아다닌다는 뜻.<br>▶習得(습득) : 익혀서 얻음.  得 : 얻을득. |
|---|---|---|

| 丁 | 刁 | 刁 | 习习 | 习习 | 習 | 習 | 習 |
|---|---|---|---|---|---|---|---|

| 習 | | | | | | 习 | xí<br>씨 |
|---|---|---|---|---|---|---|---|

| 勝 | 이길 승<br>이기다 | 힘(力)을 이용해서 이김.<br>▶勝敗(승패) : 이기는 것과 지는 것.  敗 : 패할패. |
|---|---|---|

刀 月 月' 肜 肜 肸 勝 勝

| 勝 | | | | | | | 胜 | shèng<br>성 |
|---|---|---|---|---|---|---|---|---|

| 市 | 저자 시<br>저자 | 시장을 옛날에 저자라고 했음.<br>▶市場(시장) : 저자 거리.  場 : 마당장. |
|---|---|---|

丶 ㅗ 广 亣 市

| 市 | | | | | | | 市 | shì<br>스 |
|---|---|---|---|---|---|---|---|---|

| 時 | 때 시<br>때 | 해는 시간에 따라 뜨고 지고 하기 때문에 日이 들<br>어가는 글자는 시간과 관계가 있음.<br>▶日出(일출) : 해가 나오다. |
|---|---|---|

冂 日 日' 日一 旪 旪 時 時

| 時 | | | | | | | 时 | shí<br>스 |
|---|---|---|---|---|---|---|---|---|

| 始 | 처음 시<br>처음 | ▶始終(시종) : 처음과 끝.  終 : 마칠종. |
|---|---|---|

く 纟 女 女' 女厶 始 始 始

| 始 | | | | | | | 始 | shǐ<br>스 |
|---|---|---|---|---|---|---|---|---|

| 示 | 보일 시<br>보이다 | ▶展示(전시) : 펴서 보여줌.  展 : 펼전. |
|---|---|---|

一 二 亍 示 示

| 示 | | | | | | | 示 | shì<br>스 |
|---|---|---|---|---|---|---|---|---|

| 食 | **먹을 식**<br>먹다 | 밥그릇에 밥을 담아놓은 모습을 나타낸 글자.<br>▶ 飲食(음식) : 마시는 것과 먹는 것. 飲 : 마실음. |
|---|---|---|

ノ 人 ヘ 今 今 食 食 食

| 食 | | | | | | | | 食 | shí<br>스 |
|---|---|---|---|---|---|---|---|---|---|

| 植 | **심을 식**<br>심다 | 나무(木)를 심음. 直(곧을직)은 이 글자의 음을 나<br>타내는 부분. 植과 直은 음이 비슷하다.<br>▶植木(식목) : 나무를 심다. |
|---|---|---|

十 才 才 차 柿 柿 植 植

| 植 | | | | | | | | 植 | zhí<br>쯔 |
|---|---|---|---|---|---|---|---|---|---|

| 式 | **법 식**<br>법 | 弋(주살익)이 이 글자의 음을 나타내는 부분이다.<br>▶法式(법식) : 법. 法 : 법법. |
|---|---|---|

一 二 テ 王 式 式

| 式 | | | | | | | | 式 | shì<br>스 |
|---|---|---|---|---|---|---|---|---|---|

| 識 | **알 식**<br>알다 | 말(言)을 통해서 안다는 뜻.<br>▶知識(지식) : 앎. |
|---|---|---|

言 言 言 評 詩 識 識 識

| 識 | | | | | | | | 识 | shí<br>스 |
|---|---|---|---|---|---|---|---|---|---|

| 信 | **믿을 신**<br>믿다 | 사람(人)의 말(言)에는 믿음이 있어야 함.<br>▶信義(신의) : 믿음과 의리. 義 : 옳을의. |
|---|---|---|

亻 亻 亻 信 信 信 信

| 信 | | | | | | | | 信 | xìn<br>씬 |
|---|---|---|---|---|---|---|---|---|---|

| 身 | 몸 신<br>몸 | 사람 몸의 모습을 보고 만든 글자.<br><br>▶心身(심신) : 마음과 몸. |
|---|---|---|
| `ノ ｆ ｆ 自 自 身 身` ||
| 身 | | | | | | | 身 | shēn<br>션 |

| 新 | 새 신<br>새 | 본래는 도끼(斤)를 이용해서 나무를 벤다는 뜻의 글자.<br>▶新入生(신입생) : 새로 들어온 학생. |
|---|---|---|
| `ㆍ ㅗ ㅍ ㅍ 辛 亲 新 新 新` ||
| 新 | | | | | | | 新 | xīn<br>씬 |

| 神 | 귀신 신<br>귀신 | ▶示(礻)가 있는 글자는 신이나 귀신과 관계있음.<br>申(거듭신)은 이 글자의 음을 나타낸다.<br>神話(신화) : 신에 관한 얘기. 話. |
|---|---|---|
| `ㆍ ｆ ㅈ 衤 衤 初 祁 神 神` ||
| 神 | | | | | | | 神 | shén<br>션 |

| 臣 | 신하 신<br>신하 | 신하는 항상 눈을 크게 뜨고 나라의 일을 살펴야 한다는 뜻에서 눈을 강조해서 만든 글자.<br>▶忠臣(충신) : 충성스러운 신하. |
|---|---|---|
| `一 厂 ㄷ 臣 臣 臣 臣` ||
| 臣 | | | | | | | 臣 | chén<br>천 |

| 室 | 집 실<br>집<br>방 | ⼧(집면)은 지붕의 모양. ⼧이 있는 글자는 집과 관계가 있다.<br>▶室內(실내) : 집 안. |
|---|---|---|
| `ㆍ ㆍ 宀 宀 宀 宰 宰 室 室` ||
| 室 | | | | | | | 室 | shì<br>스 |

| 失 | 잃을 실<br><br>잃다 | ▶失業者(실업자) : 직업을 잃은 사람.  業 : 일업. |
|---|---|---|
| | `丿 一 二 失 失` | |
| 失 | | | | | | | 失 | shī<br>스 |

| 實 | 열매 실<br><br>열매 |  집안에 보관해 놓은 과수 열매를 의미하는 글<br>자이다.<br>▶梅實(매실) : 매화나무의 열매.  梅 : 매화매. |
|---|---|---|
| | `宀 宀 宀 宀 宀 宀 實 實` | |
| 實 | | | | | | | 实 | shí<br>스 |

| 心 | 마음 심<br><br>마음 | 심장의 모양을 본떠서 만든 글자이다. 옛날에, 사람<br>은 심장으로 생각한다고 믿었다.<br>▶心身(심신) : 마음과 몸. |
|---|---|---|
| | `丶 心 心 心` | |
| 心 | | | | | | | 心 | xīn<br>씬 |

| 十 | 열 십<br><br>열 | 사람이 두 손바닥을 서로 교차한 상태를 나타낸 글<br>자. 두 손의 손가락이 열 개임을 나타낸 글자.<br>▶十字(십자) : 十 모양의 글자. |
|---|---|---|
| | `一 十` | |
| 十 | | | | | | | 十 | shí<br>스 |

| 兒 | 아이 아<br><br>아이 | 갓난아이는 머리가 크게 보이므로 머리 부분<br>을 강조하여 만든 글자.<br>▶兒童(아동) : 아이.  童 : 아이동. |
|---|---|---|
| | `丿 丨 丨 丨 丨 丨 丨 臼 兒` | |
| 兒 | | | | | | | 儿 | ér<br>얼 |

| 惡 | 악할 악<br><br>악하다 | 亞는 추한 사람의 얼굴 모습이다. 추한 사람의 마음을 뜻하는 글자이다.<br>▶善惡(선악) : 선과 악. |
|---|---|---|
| 一 一 亞 亞 亞 惡 惡 惡 ||||
| 惡 | | | | | | 惡 | è<br>어 |

| 安 | 편안할 안<br><br>편안하다 | 여자가 집안(宀)에 있어야 가정이 편안해짐을 나타낸 글자이다.<br>▶未安(미안) : 편안하지 않음.  未 : 아닐미. |
|---|---|---|
| 丶 丷 宀 灾 安 安 ||||
| 安 | | | | | | 安 | ān<br>안 |

| 案 | 책상 안<br><br>책상<br>생각하다 | 책상은 나무로 만들었기 때문에 木을 넣어 글자를 만들었다. 사람은 책상에서 생각한다.<br>▶考案(고안) : 생각함.  考 : 생각할고. |
|---|---|---|
| 宀 灾 安 安 窂 窂 案 案 ||||
| 案 | | | | | | 案 | ān<br>안 |

| 愛 | 사랑 애<br><br>사랑 | 사랑은 마음으로 하기 때문에 心을 넣어 글자를 만들었다.<br>▶愛憎(애증) : 사랑과 미움.  憎 : 미워할증. |
|---|---|---|
| 丶 丷 丷 思 思 愛 愛 愛 ||||
| 愛 | | | | | | 愛 | ài<br>아이 |

| 野 | 들 야<br><br>들 | 밭과 나무가 있는 들판을 나타낸 글자이다.<br>▶野外(야외) : 들 바깥. |
|---|---|---|
| 丨 冂 日 甲 里 里 野 野 ||||
| 野 | | | | | | 野 | yě<br>이야 |

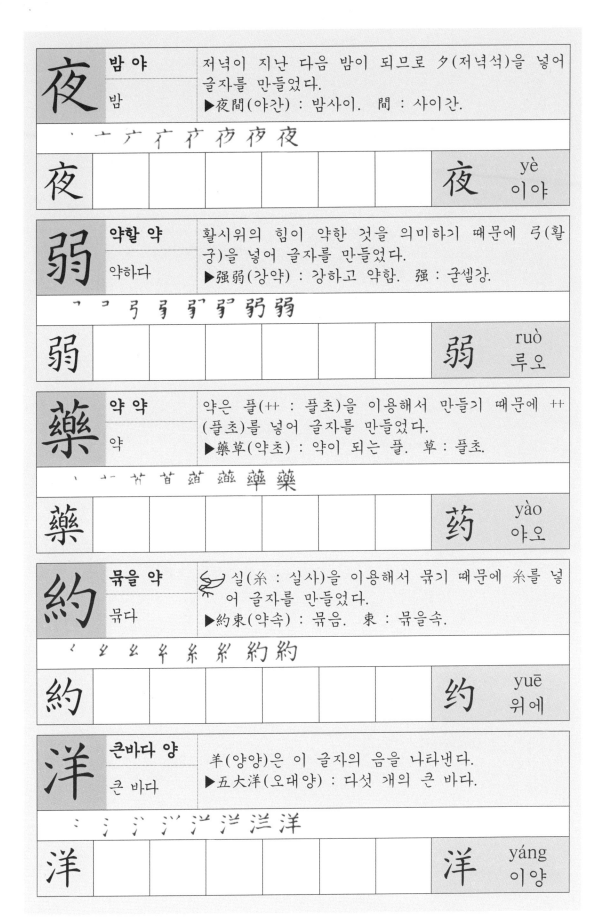

| 夜 | 밤 야<br><br>밤 | 저녁이 지난 다음 밤이 되므로 夕(저녁석)을 넣어 글자를 만들었다.<br>▶夜間(야간) : 밤사이.  間 : 사이간. |
|---|---|---|
| ` 一 广 疒 疒 疒 夜 夜 夜 |||

| 夜 | | | | | | | 夜 | yè<br>이야 |
|---|---|---|---|---|---|---|---|---|

| 弱 | 약할 약<br><br>약하다 | 활시위의 힘이 약한 것을 의미하기 때문에 弓(활궁)을 넣어 글자를 만들었다.<br>▶强弱(강약) : 강하고 약함.  强 : 굳셀강. |
|---|---|---|
| ` 刁 弓 引 引 引 弱 弱 |||

| 弱 | | | | | | | 弱 | ruò<br>루오 |
|---|---|---|---|---|---|---|---|---|

| 藥 | 약 약<br><br>약 | 약은 풀(艹 : 풀초)을 이용해서 만들기 때문에 艹(풀초)를 넣어 글자를 만들었다.<br>▶藥草(약초) : 약이 되는 풀.  草 : 풀초. |
|---|---|---|
| ` 一 艹 艹 苩 菬 蕐 藥 藥 |||

| 藥 | | | | | | | 药 | yào<br>야오 |
|---|---|---|---|---|---|---|---|---|

| 約 | 묶을 약<br><br>묶다 | 실(糸 : 실사)을 이용해서 묶기 때문에 糸를 넣어 글자를 만들었다.<br>▶約束(약속) : 묶음.  束 : 묶을속. |
|---|---|---|
| ` ⺱ ⺱ ⺱ 糸 糸 約 約 |||

| 約 | | | | | | | 约 | yuē<br>위에 |
|---|---|---|---|---|---|---|---|---|

| 洋 | 큰바다 양<br><br>큰 바다 | 羊(양양)은 이 글자의 음을 나타낸다.<br>▶五大洋(오대양) : 다섯 개의 큰 바다. |
|---|---|---|
| ` ⺡ ⺡ ⺡ 洋 洋 洋 洋 |||

| 洋 | | | | | | | 洋 | yáng<br>이양 |
|---|---|---|---|---|---|---|---|---|

| 陽 | **별 양**<br>별 | 볕우 산 아래 언덕에 태양이 비치는 상태를 나타낸<br>글자이다.<br>▶太陽(태양) : 커다란 별. 太 : 클태. |
|---|---|---|

3 阝 阝⁷ 阝⁷ 阝⁷ 阞 陽 陽 陽

| 陽 | | | | | | | 阳 | yáng<br>이양 |
|---|---|---|---|---|---|---|---|---|

| 養 | **기를 양**<br>기르다 | 음식(食)을 통해 몸이 길러진다는 뜻의 글자이다.<br>羊(양양)은 이 글자의 음을 나타내는 부분이다.<br>▶養魚(양어) : 물고기를 기름. |
|---|---|---|

丷 丷 羊 美 美 葊 養 養

| 養 | | | | | | | 养 | yǎng<br>이양 |
|---|---|---|---|---|---|---|---|---|

| 語 | **말씀 어**<br>말씀 | 말씀이기 때문에 言(말씀언)을 넣어 글자를 만들었<br>다.<br>▶用語(용어) : 쓰는 말. |
|---|---|---|

ㅗ 言 言 訂 語 語 語 語

| 語 | | | | | | | 语 | yǔ<br>위 |
|---|---|---|---|---|---|---|---|---|

| 魚 | **물고기 어**<br>물고기 | 물고기의 모양을 본떠 만든 글자이다.<br><br>▶魚類(어류) : 물고기 종류. 類 : 무리류. |
|---|---|---|

⺈ ⺈ ⺈ 名 角 角 角 魚

| 魚 | | | | | | | 鱼 | yú<br>위 |
|---|---|---|---|---|---|---|---|---|

| 漁 | **고기잡을 어**<br>고기 잡다 | 물(氵)에서 물고기(魚)를 잡는다는 뜻의 글자이다.<br>▶漁船(어선) : 고기잡이 배. 船 : 배선. |
|---|---|---|

氵 氵 沎 洈 渔 渔 渔 漁

| 漁 | | | | | | | 渔 | yú<br>위 |
|---|---|---|---|---|---|---|---|---|

| 億 | **억 억**<br><br>억 | 수를 나타내는 글자.<br>10,000이 10,000 모이면 億이다.<br>▶億兆(억조) : 억과 조. 아주 많은 수. |
|---|---|---|
| イ イ 个 伫 倍 倍 億 億 億 | | |

| 億 | | | | | | | | 亿 | yì<br>이 |
|---|---|---|---|---|---|---|---|---|---|

| 言 | **말씀 언**<br><br>말씀 | 옹 두 사람이 입으로 서로 말을 하는 모습을 나타낸<br>글자이다.<br>▶言行(언행) : 말과 행동. |
|---|---|---|
| 丶 一 亠 亖 言 言 言 | | |

| 言 | | | | | | | | 言 | yán<br>이엔 |
|---|---|---|---|---|---|---|---|---|---|

| 業 | **일 업**<br><br>일 | ▶農業(농업) : 농사짓는 일.  農 : 농사농. |
|---|---|---|
| ` `` 业 业 兯 丵 芈 業 | | |

| 業 | | | | | | | | 业 | yè<br>이에 |
|---|---|---|---|---|---|---|---|---|---|

| 然 | **그러할 연**<br><br>그러하다 | ▶自然(자연) : 스스로 그러함. 있는 그대로. |
|---|---|---|
| ノ ク タ 夕 夕 殊 狹 然 然 | | |

| 然 | | | | | | | | 然 | rán<br>란 |
|---|---|---|---|---|---|---|---|---|---|

| 熱 | **더울 열**<br><br>덥다 | 灬는 火와 같다. 불은 더운 것을 의미한다.<br>▶熱情(열정) : 뜨거운 정.  情 : 뜻정. |
|---|---|---|
| 十 土 尢 奉 刲 埶 埶 熱 | | |

| 熱 | | | | | | | | 热 | rè<br>러 |
|---|---|---|---|---|---|---|---|---|---|

| 葉 잎사귀 | 잎사귀 엽<br>잎사귀 | 풀(++)의 잎을 의미한다.<br>▶落葉(낙엽) : 떨어지는 잎. 落 :떨어질락. |
|---|---|---|

艹 艹 世 世 苹 芽 葉

| 葉 | | | | | | | 叶 | yè<br>이에 |
|---|---|---|---|---|---|---|---|---|

| 英 꽃 | 꽃 영<br>꽃 | 꽃이기 때문에 ++(풀초)를 넣어 글자를 만들었다.<br>央(가운데앙)은 이 글자의 음을 나타낸다.<br>▶英才(영재) : 영특한 재주. |
|---|---|---|

丶 十 艹 艹 节 苹 英 英

| 英 | | | | | | | 英 | yīng<br>잉 |
|---|---|---|---|---|---|---|---|---|

| 永 길다 | 길 영<br>길다 | ▶永久(영구) : 길고 오래됨. 久 : 오랠구. |
|---|---|---|

丶 丁 刅 永 永

| 永 | | | | | | | 永 | yǒng<br>용 |
|---|---|---|---|---|---|---|---|---|

| 五 다섯 | 다섯 오<br>다섯 | ▶五里霧中(오리무중) : 오리(약 2킬로미터)가 안개<br>속. 앞을 내다볼 수 없음.<br>里 : 마을리, 거리의 단위. 霧 : 안개무. |
|---|---|---|

一 丁 五 五

| 五 | | | | | | | 五 | wǔ<br>우 |
|---|---|---|---|---|---|---|---|---|

| 午 낮 | 낮 오<br>낮 | ▶正午(정오) : 낮 12시. |
|---|---|---|

丿 𠂉 ㄷ 午

| 午 | | | | | | | 午 | niú<br>니오우 |
|---|---|---|---|---|---|---|---|---|

| 屋 | 집 옥<br><br>집 | ▶洋屋(양옥) : 서양 집.<br>洋(큰바다양)은 서양을 의미한다.<br>洋服(양복), 洋鐵(양철), 洋食(양식), 洋襪(양말) |
|---|---|---|

フ フ ア ア 尸 层 层 屋 屋

| 屋 | | | | | | | 屋 | wū<br>우 |

| 溫 | 따뜻할 온<br><br>따뜻하다 | 물(氵)이 따뜻한 것을 의미한다.<br>▶溫度(온도) : 따뜻한 정도.  度 : 정도도. |
|---|---|---|

氵 氿 沪 汨 汨 溫 溫 溫

| 溫 | | | | | | | 溫 | wēn<br>우언 |

| 完 | 완전할 완<br><br>완전하다 | 元(으뜸원)이 이 글자의 음을 나타내는 부분이다.<br>▶完璧(완벽) : 불순물이 조금도 없는 완전한 옥.<br>璧 : 옥벽. |
|---|---|---|

丶 宀 宀 宇 宇 完 完

| 完 | | | | | | | 完 | wán<br>우안 |

| 王 | 임금 왕<br><br>임금 | △ 땅 위로 솟아나온 구슬을 의미하는 글자이다.<br><br>▶玉體(옥체) : 옥처럼 귀한 몸. 임금의 몸을 말함. |
|---|---|---|

一 丁 干 王

| 王 | | | | | | | 王 | yù<br>위 |

| 外 | 바깥 외<br><br>바깥 | ▶內外(내외) : 안과 밖,  부부. |
|---|---|---|

丿 ク タ タ 外 外

| 外 | | | | | | | 外 | wài<br>우아 |

| 要 | **중요할 요**<br><br>중요하다 | ▶要人(요인) : 중요한 사람. |
|---|---|---|

一 ㄷ ㄲ 两 西 覀 要 要

| 要 | | | | | | | 要 | yào<br>야오 |
|---|---|---|---|---|---|---|---|---|

| 曜 | **빛날 요**<br><br>빛나다 | 해(日)가 비치어 빛이 난다는 뜻의 글자이다.<br>▶曜日(요일) : 月火水木金土日(월화수목금토일). |
|---|---|---|

ㅣ 日 日ㄱ 日ㅋ 日ㅋㅋ 昕ㅋ 昍ㅋ을 曜

| 曜 | | | | | | | 曜 | yào<br>야오 |
|---|---|---|---|---|---|---|---|---|

| 浴 | **목욕할 욕**<br><br>목욕하다 | 목욕은 물(氵)로 한다. 谷(골짜기곡)은 이 글자의<br>음을 나타낸다.<br>▶浴室(욕실) : 목욕하는 방. 室 : 방실. |
|---|---|---|

氵 氵 氵 氵 氵ㅗ 浻 浻 浴 浴

| 浴 | | | | | | | 浴 | yù<br>위 |
|---|---|---|---|---|---|---|---|---|

| 勇 | **용감할 용**<br><br>용감하다 | 힘(力)이 있어서 용감하다는 뜻이다.<br>▶勇氣(용기) : 용감한 기운. 氣 : 기운기. |
|---|---|---|

ㄱ ㄱ � 甬 甬 甬 甬 勇 勇

| 勇 | | | | | | | 勇 | yǒng<br>용 |
|---|---|---|---|---|---|---|---|---|

| 用 | **쓸 용**<br><br>쓰다 | ▶用語(용어) : 쓰이는 말. 語 : 말씀어. |
|---|---|---|

ノ 冂 月 月 用

| 用 | | | | | | | 用 | yòng<br>용 |
|---|---|---|---|---|---|---|---|---|

| 右 | **오른쪽 우**<br>오른쪽 | ▶左右(좌우) : 왼쪽과 오른쪽. |
|---|---|---|

ノ ナ ナ 右 右

| 右 | | | | | | 右 | yòu<br>요우 |
|---|---|---|---|---|---|---|---|

| 雨 | **비 우**<br>비 | 위에 있는 막대기는 하늘, 아래에 있는 반원<br>형의 막대기는 구름, 세로 막대는 기둥이다.<br>▶雨期(우기) : 비가 내리는 때. |
|---|---|---|

一 一 冂 币 雨 雨 雨 雨

| 雨 | | | | | | 雨 | yǔ<br>위 |
|---|---|---|---|---|---|---|---|

| 友 | **벗 우**<br>벗 | ▶友情(우정) : 친구 사이에 생기는 정.<br>朋友有信(붕우유신) : 친구 사이에는 믿음이 있<br>어야 함. 朋 : 벗 붕. |
|---|---|---|

一 ナ 方 友

| 友 | | | | | | 友 | yǒu<br>요우 |
|---|---|---|---|---|---|---|---|

| 牛 | **소 우**<br>소 | 牛 소의 머리를 앞에서 본 모습.<br>▶牛馬(우마) : 소와 말. |
|---|---|---|

丿 ㄴ ㄴ 牛

| 牛 | | | | | | 牛 | niú<br>니오우 |
|---|---|---|---|---|---|---|---|

| 運 | **움직일 운**<br>움직이다 | 辶은 길이 구부러진 모양이기 때문에 길과 관계있<br>음. 길을 통해서 움직인다는 뜻이다.<br>▶運動(운동) : 움직임. 動 : 움직일 동. |
|---|---|---|

一 冂 冃 宣 軍 軍 運 運

| 運 | | | | | | 运 | yùn<br>윈 |
|---|---|---|---|---|---|---|---|

| 雲 | 구름 운 | 雲 雨(비우)는 날씨와 관계가 있는 글자이다. 구름도 날씨와 관계가 있다. |
|---|---|---|
| | 구름 | ▶雲集(운집) : 구름떼처럼 모임. 集 : 모일집. |

一 广 而 而 雨 雪 雪 雲

| 雲 | | | | | | | 云 | yún 윈 |
|---|---|---|---|---|---|---|---|---|

| 雄 | 수컷 웅 | 隹는 새추라는 글자인데, 참새처럼 작은 새의 모양이다. 새의 암컷과 수컷을 말하는 글자이다. |
|---|---|---|
| | 수컷 | ▶雌雄(자웅) : 암컷과 수컷. 雌 : 암컷자. |

一 ナ 左 左 厷 厷 厷 雄

| 雄 | | | | | | | 雄 | xióng 씨웅 |
|---|---|---|---|---|---|---|---|---|

| 園 | 동산 원 | |
|---|---|---|
| | 동산 | ▶庭園(정원) : 뜰이 있는 동산. 庭 : 뜰정. |

丨 冂 冃 周 甬 甬 園 園

| 園 | | | | | | | 园 | yuán 위엔 |
|---|---|---|---|---|---|---|---|---|

| 遠 | 멀 원 | 辶은 길이 구부러진 모양. 辶이 있는 글자는 길과 관계가 있다. 길이 멀다는 뜻이다. |
|---|---|---|
| | 멀다 | ▶遠近(원근) : 멀고 가까움. 近 : 가까울근. |

亠 吉 吉 吉 吉 袁 遠 遠

| 遠 | | | | | | | 远 | yuǎn 위엔 |
|---|---|---|---|---|---|---|---|---|

| 元 | 으뜸 원 | ▶元旦(원단) : 한 해의 으뜸이 되는 아침. 1월 1일. 旦 : 아침단. |
|---|---|---|
| | 으뜸 | |

一 二 亍 元

| 元 | | | | | | | 元 | yuán 위엔 |
|---|---|---|---|---|---|---|---|---|

| 願 | 원할 원<br><br>원하다 | 原(근원원)이 이 글자의 음을 나타내는 부분이다.<br>▶所願(소원) : 원하는 바, 원하는 것.<br>　　所 : 바소( ~ 하는 바). |
|---|---|---|

一 厂 盾 原 原 原 願 願

| 願 | | | | | | | 愿 | yuàn<br>위엔 |
|---|---|---|---|---|---|---|---|---|

| 原 | 근원 원<br><br>근원 | ▶原則(원칙) : 근원이 되는 법칙.　則 : 법칙. |
|---|---|---|

一 厂 厂 盾 盾 原 原 原

| 原 | | | | | | | 原 | yuán<br>위엔 |
|---|---|---|---|---|---|---|---|---|

| 院 | 집 원<br><br>집 | 完(완전할완)이 이 글자의 음을 나타내는 부분이다.<br>▶學院(학원) : 배우는 집. |
|---|---|---|

` ⻖ ⻖ ⻖ 阼 阼 院 院

| 院 | | | | | | | 院 | yuàn<br>위엔 |
|---|---|---|---|---|---|---|---|---|

| 月 | 달 월<br><br>달 | 반달의 모양을 본떠 만든 글자.<br><br>▶日月(일월) : 해와 달, 세월. |
|---|---|---|

丿 几 月 月

| 月 | | | | | | | 月 | yuè<br>위에 |
|---|---|---|---|---|---|---|---|---|

| 偉 | 클 위<br><br>크다 | 韋(가죽위)가 이 글자의 음을 나타낸다.<br>▶偉人(위인) : 큰 사람. |
|---|---|---|

亻 亻 伫 伫 伟 偉 偉 偉

| 偉 | | | | | | | 伟 | wěi<br>웨이 |
|---|---|---|---|---|---|---|---|---|

| 位 자리 | **자리 위** 자리 | 立은 사람이 서있는 모습이다. 사람이 서있는 자리를 의미하는 글자이다. ▶王位(왕위) : 왕의 자리. |
|---|---|---|

ノ 亻 亻 亻 伫 位 位

| 位 | | | | | | 位 | wèi 웨이 |
|---|---|---|---|---|---|---|---|

| 有 | **있을 유** 있다 | ▶有口無言(유구무언) : 입이 있어도 할 말이 없음. |
|---|---|---|

ノ ナ 冇 有 有 有

| 有 | | | | | | 有 | yǒu 요우 |
|---|---|---|---|---|---|---|---|

| 由 | **말미암을 유** 말미암다 | ▶由來(유래) : 말미암아 온 내력. 來 : 올래. |
|---|---|---|

一 冂 巾 由 由

| 由 | | | | | | 由 | yóu 요우 |
|---|---|---|---|---|---|---|---|

| 油 | **기름 유** 기름 | 기름은 일종의 물(氵). 由(말미암을유)가 이 글자의 음을 나타낸다. ▶油田(유전) : 기름이 나는 밭. |
|---|---|---|

丶 丶 氵 氵 汀 油 油 油

| 油 | | | | | | 油 | yóu 요우 |
|---|---|---|---|---|---|---|---|

| 育 | **기를 육** 기르다 | 肉이 부수로 쓰일 때 月로 변하는데, 月은 육질, 신체와 관계가 있다. 신체를 기른다는 뜻. ▶育兒(육아) : 아이를 기름. 兒 : 아이아. |
|---|---|---|

丶 亠 亠 古 产 育 育 育

| 育 | | | | | | 育 | yù 위 |
|---|---|---|---|---|---|---|---|

| 銀 | 은은<br>은 | 은은 쇠이기 때문에 金을 넣어 글자를 만들었다.<br>▶金銀銅(금은동) : 금과 은과 구리.　銅 : 구리동. |
|---|---|---|
| ^ ゠ 牟 金 釒 釘 鈩 鉖 銀 ||||||||
| 銀 | | | | | | | | 银 | yín<br>인 |

| 音 | 소리 음<br>소리 | ▶高音(고음) : 높은 소리. |
|---|---|---|
| 一 ゠ 立 产 咅 音 音 音 ||||||||
| 音 | | | | | | | | 音 | yīn<br>인 |

| 飲 | 마실 음<br>마시다 | 欠(하품흠)이 이 글자의 음을 나타낸다. 음과 흠은<br>음이 비슷함.<br>▶飲食(음식) : 마시는 것과 먹는 것.　食 : 먹을식. |
|---|---|---|
| ^ ^ 今 旬 自 飠 飮 飲 ||||||||
| 飲 | | | | | | | | 饮 | yǐn<br>인 |

| 邑 | 고을 읍<br>고을 | ▶市郡邑面(시군읍면) : 시와 군과 읍과 면.<br>　郡 : 고을군. |
|---|---|---|
| 丶 口 口 므 뮤 묨 邑 ||||||||
| 邑 | | | | | | | | 邑 | yì<br>이 |

| 意 | 뜻 의<br>뜻 | 뜻은 마음(心)에 있기 때문에 心을 넣어 글자를 만<br>들었다.<br>▶意志(의지) : 뜻.　志 : 뜻지. |
|---|---|---|
| 一 ゠ 立 产 咅 音 意 意 ||||||||
| 意 | | | | | | | | 意 | yì<br>이 |

| 醫 | 의원 의<br>의원 | 酉 酉는 술병의 모양인데 술(알코올)과 관계가 있다. 의사가 알코올로 치료를 한다.<br>▶醫術(의술) : 의원이 행하는 기술.  術 : 재주술 |
|---|---|---|
| 一 交 医 医 医宀 医殳 醫 醫 醫 |||

| 醫 | | | | | | | 医 | yī<br>이 |
|---|---|---|---|---|---|---|---|---|

| 衣 | 옷 의<br>옷 | 企 늘어뜨린 옷의 모양.<br>▶衣裳(의상) : 위의 옷과 아래 옷.  裳 : 치마상. |
|---|---|---|
| ` 亠 亠 产 庁 衣 衣 |||

| 衣 | | | | | | | 衣 | yī<br>이 |
|---|---|---|---|---|---|---|---|---|

| 二 | 두 이<br>둘 | 二 막대기 두 개를 그어 둘이라는 수를 나타내었다.<br>▶身土不二(신토불이) : 우리 몸과 흙은 둘이 아님. |
|---|---|---|
| 一 二 |||

| 二 | | | | | | | 二 | èr<br>얼 |
|---|---|---|---|---|---|---|---|---|

| 以 | 써 이<br>써<br>~로써 | ~로써라는 뜻을 가진 글자.<br>▶以上(이상) : ~ 위.  以下(이하) : ~ 아래. |
|---|---|---|
| 丶 レ レ 以 以 |||

| 以 | | | | | | | 以 | yǐ<br>이 |
|---|---|---|---|---|---|---|---|---|

| 耳 | 귀 이<br>귀 | 귀의 모양을 본떠서 만든 글자.<br>▶耳鼻咽喉(이비인후) : 귀와 코와 목구멍.<br>　鼻 : 코비. 咽喉 : 목구멍인, 목구멍후. |
|---|---|---|
| 一 丅 丆 丆 耳 耳 |||

| 耳 | | | | | | | 耳 | ěr<br>얼 |
|---|---|---|---|---|---|---|---|---|

| 人 | **사람 인**<br>사람 | 𠆢 사람이 서있는 모습을 본떠서 만든 글자.<br><br>▶人間(인간) : 사람 사이.  間 : 사이간. |
|---|---|---|
| ノ 人 | | |
| 人 | | | | | | | 人 | rén<br>런 |

| 因 | **말미암을 인**<br>말미암다 | ▶因果(인과) : 원인과 결과.<br>　果 : 과실과(결과). |
|---|---|---|
| 一 冂 冃 用 因 因 | | |
| 因 | | | | | | | 因 | yīn<br>인 |

| 一 | **하나 일**<br>하나 | 막대기 하나를 그어 하나라는 뜻을 나타낸 글자이다.<br>▶一直線(일직선) : 하나같이 곧은 줄.  線 : 줄선. |
|---|---|---|
| 一 | | |
| 一 | | | | | | | 一 | yī<br>이 |

| 日 | **날 일**<br>날 | ◎ 둥근 해의 모양을 본떠 만든 글자.<br><br>▶日光(일광) : 햇빛. |
|---|---|---|
| 丨 冂 日 日 | | |
| 日 | | | | | | | 日 | rì<br>르 |

| 任 | **맡길 임**<br>맡기다 | ▶責任(책임) : 맡고 있는 일.  責 : 맡을책. |
|---|---|---|
| ノ 亻 亻 仁 仟 任 | | |
| 任 | | | | | | | 任 | rèn<br>런 |

| 入 | 들어갈 입 | 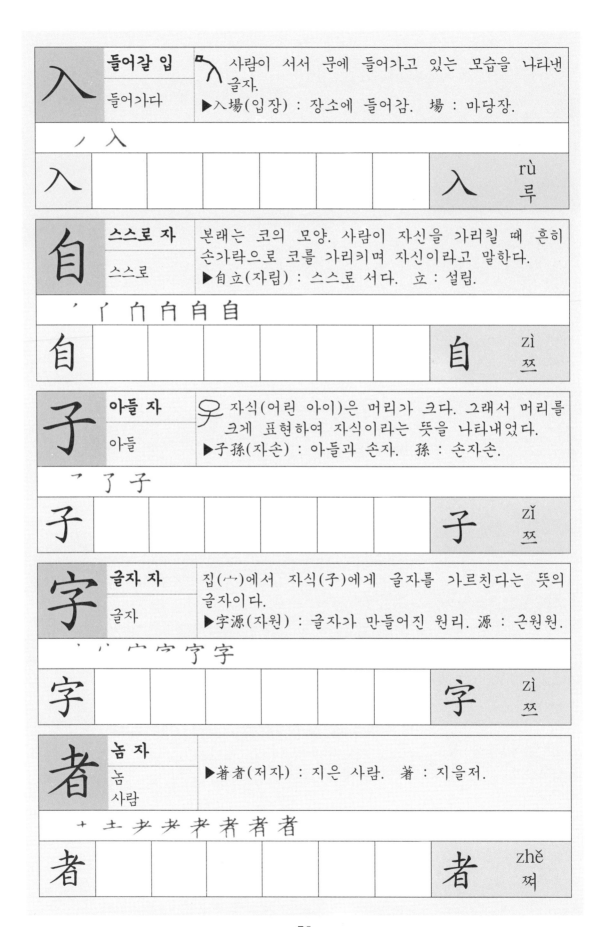 사람이 서서 문에 들어가고 있는 모습을 나타낸 글자. |
|---|---|---|
| | 들어가다 | ▶入場(입장) : 장소에 들어감.  場 : 마당장. |

丿 入

| 入 | | | | | | 入 | rù<br>루 |
|---|---|---|---|---|---|---|---|

| 自 | 스스로 자 | 본래는 코의 모양. 사람이 자신을 가리킬 때 흔히 손가락으로 코를 가리키며 자신이라고 말한다. |
|---|---|---|
| | 스스로 | ▶自立(자립) : 스스로 서다.  立 : 설립. |

丿 丨 冂 自 自 自

| 自 | | | | | | 自 | zì<br>쯔 |
|---|---|---|---|---|---|---|---|

| 子 | 아들 자 | 자식(어린 아이)은 머리가 크다. 그래서 머리를 크게 표현하여 자식이라는 뜻을 나타내었다. |
|---|---|---|
| | 아들 | ▶子孫(자손) : 아들과 손자.  孫 : 손자손. |

フ 了 子

| 子 | | | | | | 子 | zǐ<br>쯔 |
|---|---|---|---|---|---|---|---|

| 字 | 글자 자 | 집(宀)에서 자식(子)에게 글자를 가르친다는 뜻의 글자이다. |
|---|---|---|
| | 글자 | ▶字源(자원) : 글자가 만들어진 원리.  源 : 근원원. |

丶 丶 宀 宁 字 字

| 字 | | | | | | 字 | zì<br>쯔 |
|---|---|---|---|---|---|---|---|

| 者 | 놈 자 | |
|---|---|---|
| | 놈<br>사람 | ▶著者(저자) : 지은 사람.  著 : 지을저. |

一 土 耂 耂 者 者 者

| 者 | | | | | | 者 | zhě<br>쪄 |
|---|---|---|---|---|---|---|---|

| 昨 | 어제 작<br><br>어제 | 해가 뜨고 지고 하는 것을 보고 시간을 알았기 때문에 日은 시간과 관계가 있다.<br>▶昨年(작년) : 지난해.  年 : 해년. |
|---|---|---|
| | ﾉ 刀 日 日 日ヽ 昨 昨 昨 | |

| 昨 | | | | | | | 昨 | zuó<br>쪼우 |
|---|---|---|---|---|---|---|---|---|

| 作 | 지을 작<br><br>짓다<br>만들다 | ▶作品(작품) : 만든 물건. |
|---|---|---|
| | ﾉ 亻 亻 亻 仁 作 作 | |

| 作 | | | | | | | 作 | zuó<br>쭈어 |
|---|---|---|---|---|---|---|---|---|

| 長 | 길 장<br><br>길다<br>어른 | 長은 길다는 뜻과 어른이라는 뜻을 가지고 있다.<br>▶長短(장단) : 길고 짧음. 장점과 단점. |
|---|---|---|
| | ﾉ ﾁ ﾄ ﾌ 토 튼 튼 長 | |

| 長 | | | | | | | 长 | cháng<br>챵 |
|---|---|---|---|---|---|---|---|---|

| 場 | 마당 장<br><br>마당 | 마당은 흙(土)으로 되어 있다.<br>▶運動場(운동장) : 운동을 하는 마당.<br>  運動 : 움직일운, 움직일동. |
|---|---|---|
| | 十 土 土ﾝ 坦 坦 坦 場 場 | |

| 場 | | | | | | | 场 | chǎng<br>챵 |
|---|---|---|---|---|---|---|---|---|

| 章 | 글 장<br><br>글 | ▶文章(문장) : 글.  文 : 글월문. |
|---|---|---|
| | 亠 立 产 产 音 音 章 章 | |

| 章 | | | | | | | 章 | zhāng<br>쨩 |
|---|---|---|---|---|---|---|---|---|

| | 재주 재<br>재주 | ▶才能(재능) : 재주와 능력.  能 : 능할능. |
|---|---|---|
| 才 | 一 十 才 | |
| 才 | | 才 cái<br>차이 |

| | 있을 재<br>있다 | 在 : 才+土로 이루어진 글자이다. 才(재주재)가 이 글자의 음을 나타낸다.<br>▶所在(소재) : 있는 곳. 所 : ~하는 바. ~ 하는 곳. |
|---|---|---|
| 在 | 一 ナ 才 右 在 在 | |
| 在 | | 在 zài<br>짜이 |

| | 재물 재<br>재물 | 貝는 돈이나 재물과 관계있다.<br>才(재주재)가 이 글자의 음을 나타내는 부분이다.<br>▶財力(재력) : 재물의 힘. |
|---|---|---|
| 財 | 冂 月 目 貝 貝 貝 貝 財 財 | |
| 財 | | 財 cái<br>차이 |

| | 재목 재<br>재목 | 목재로 쓸 나무(木). 才(재주재)가 이 글자의 음을 나타내는 부분이다.<br>▶木材(목재) : 나무 재료. |
|---|---|---|
| 材 | 一 十 才 木 材 材 材 | |
| 材 | | 材 cái<br>차이 |

| | 재앙 재<br>재앙 | 災=水+火. 물의 재앙과 불의 재앙을 말한다.<br>▶災難(재난) : 재앙 때문에 겪는 어려움.<br> 難 : 어려울난. |
|---|---|---|
| 災 | 巛 巛 巛 災 災 | |
| 災 | | 災 zāi<br>짜이 |

| 再 | 다시 재<br><br>다시 | ▶再修(재수) : 다시 닦음(다시 수학힘).<br>　　修 : 닦을수. |
|---|---|---|
| | 一 厂 丌 丙 再 再 | |
| 再 | | 再　zài<br>짜이 |

| 爭 | 다를 쟁<br><br>다투다 | 손톱(爪 : 손톱조)을 이용해 다툰다는 뜻이다.<br>▶戰爭(전쟁) : 싸우고 다툼.　戰 : 싸울전. |
|---|---|---|
| | ′ ′′ ′′ ′′′ ′′′ ′′′ ′′′ 爭 | |
| 爭 | | 爭　zhēng<br>쩡 |

| 貯 | 쌓을 저<br><br>쌓다 | 貝는 돈이나 재물과 관계가 있다. 돈이나 재물을<br>쌓아둔다는 뜻이다.<br>▶貯金(저금) : 돈을 쌓아둠. |
|---|---|---|
| | 丨 冂 冂 目 目 貝 貯 貯 貯 | |
| 貯 | | 貯　cái<br>차이 |

| 的 | 과녁 적<br><br>과녁 | 화살의 표적이 되는 부분을 과녁이라고 한다.<br>▶的中(적중) : 과녁에 맞음. |
|---|---|---|
| | ′ ′ ′ 竹 竹 白 白 的 的 | |
| 的 | | 的　de<br>더 |

| 赤 | 붉을 적<br><br>붉다 | ▶赤色(적색) : 붉은색. |
|---|---|---|
| | 一 十 土 午 赤 赤 赤 | |
| 赤 | | 赤　chì<br>츠 |

79

| 電 | **번개 전**<br><br>번개 | 雨는 날씨와 관계가 있다. 번개도 날씨와 관계가 있음. 电은 번개의 꼬리 모양이다.<br>▶電氣(전기) : 번개의 기운. 氣 : 기운기. |
|---|---|---|

一 一 亇 雨 雨 雨 雪 雷 電

| 電 | | | | | | | 电 | diàn<br>띠엔 |
|---|---|---|---|---|---|---|---|---|

| 全 | **온전할 전**<br><br>온전하다 | ▶全校生(전교생) : 학교의 모든 학생. 校 : 학교교 |
|---|---|---|

丿 人 仝 仝 全 全

| 全 | | | | | | | 全 | diàn<br>띠엔 |
|---|---|---|---|---|---|---|---|---|

| 前 | **앞 전**<br><br>앞 | ▶前後左右(전후좌우) : 앞과 뒤와 왼쪽과 오른쪽.<br>後 : 뒤후. |
|---|---|---|

丷 丷 广 前 肖 肖 前 前

| 前 | | | | | | | 前 | qián<br>치엔 |
|---|---|---|---|---|---|---|---|---|

| 戰 | **싸울 전**<br><br>싸우다 | 창(戈 : 창과)을 이용해서 싸운다는 뜻.<br>▶戰爭(전쟁) : 싸우고 다툼. 爭 : 다툴쟁. |
|---|---|---|

" 門 門 門 單 戰 戰 戰

| 戰 | | | | | | | 战 | zhàn<br>짠 |
|---|---|---|---|---|---|---|---|---|

| 典 | **법 전**<br><br>법<br>책 | 典 탁자 위에 책을 올려놓은 모습.<br><br>▶法典(법전) : 법을 기록해 놓은 책. 法 : 법법. |
|---|---|---|

丶 冂 冂 曲 曲 典 典 典

| 典 | | | | | | | 典 | diǎn<br>띠엔 |
|---|---|---|---|---|---|---|---|---|

| 傳 | **전할 전**<br>전하다 | 専(오로지전)이 이 글자의 음을 나타낸다.<br>▶傳説(전설) : 전해 내려오는 이야기. 説 : 말씀설. |
|---|---|---|

| 亻 亻 仁 俜 伊 俥 傳 傳 傳 | | | | | | | | | |
|---|---|---|---|---|---|---|---|---|---|
| 傳 | | | | | | | | 传 | chuán<br>츄안 |

| 展 | **펼 전**<br>펴다 | ▶展示(전시) : 펴서 보여주다. 示 : 보일시. |
|---|---|---|

| 一 尸 尸 屍 屈 屈 展 展 | | | | | | | | | |
|---|---|---|---|---|---|---|---|---|---|
| 展 | | | | | | | | 展 | zhǎn<br>짠 |

| 節 | **마디 절**<br>마디 | 대나무(竹)의 마디를 가리킨다. 대나무의 마디가<br>일정하기 때문에 節度(절도)라는 뜻으로도 쓰인다.<br>▶季節(계절) : 철의 마디. |
|---|---|---|

| ^ ^ ^ 竹 符 筲 筲 節 節 節 | | | | | | | | | |
|---|---|---|---|---|---|---|---|---|---|
| 節 | | | | | | | | 节 | jié<br>지에 |

| 切 | **끊을 절**<br>끊다<br>온통(체) | 칼(刀)를 이용해서 끊음. 七(칠)은 이 글자의 음을<br>나타내는 부분이다. 온통(모두)이라는 뜻도 된다.<br>▶切斷(절단) : 끊음. 斷 : 끊을단. |
|---|---|---|

| 一 七 切 切 | | | | | | | | | |
|---|---|---|---|---|---|---|---|---|---|
| 切 | | | | | | | | 切 | qiē<br>치에 |

| 店 | **가게 점**<br>가게 | 广는 집엄이라는 글자인데, 벼랑에 기대어 지<br>은 집을 의미한다. 가게도 집 안에 있는 것이다.<br>▶商店(상점) : 장사하는 가게. 商 : 장사상. |
|---|---|---|

| 一 一 广 广 庐 庐 店 店 | | | | | | | | | |
|---|---|---|---|---|---|---|---|---|---|
| 店 | | | | | | | | 店 | diàn<br>디엔 |

| 正 바르다 | **바를 정** | 반듯하게 앉아있는 사람의 모습을 나타낸 글자이다. |
| | | ▶正直(정직) : 바르고 곧음.  直 : 곧을직. |

一 丁 下 正 正

| 正 | | | | | | 正 zhèng 쩡 |

| 庭 뜰 | **뜰 정** | 집(广)에 있는 뜰을 의미한다. |
| | | ▶庭園(정원) : 뜰이 있는 동산.  園 : 동산원. |

、 一 广 广 庐 庄 庭 庭

| 庭 | | | | | | 庭 tíng 팅 |

| 定 정하다 | **정할 정** | ▶定價(정가) : 정해진 값.  價 : 값가. |

、 ン 宀 宀 宀 宁 定 定

| 定 | | | | | | 定 dìng 띵 |

| 情 뜻 | **뜻 정** | 뜻은 마음(心)에 있음. 青(청)은 이 글자의 음을 나타낸다. 情과 青은 음이 비슷하다. |
| | | ▶感情(감정) : 느끼는 정.  感 : 느낄감. |

、 忄 忄 忄 忄 情 情 情

| 情 | | | | | | 情 qíng 칭 |

| 停 머무르다 | **머무를 정** | 丁(장정정)과  亭(정자정)과  停(머무를정)은 모두 음이 같다. 丁亭停 : 정정정. |
| | | ▶停止(정지) : 머물러 그치다.  止 : 그칠지. |

亻 亻 亇 停 停 停 停 停

| 停 | | | | | | 停 tíng 팅 |

| 弟 | **아우 제**<br>아우 | ▶兄弟(형제) : 형과 아우. |
|---|---|---|

` 丷 兯 ` 弟 弟

| 弟 |  |  |  |  |  | 弟 | dì<br>띠 |
|---|---|---|---|---|---|---|---|

| 第 | **차례 제**<br>차례 | 대나무(竹)의 마디가 차례대로 일정한 간격으로 되어있음. 弟는 이 글자의 음을 나타낸다.<br>▶第一(제일) : 차례의 첫째. |
|---|---|---|

` ` ` 竺 竺 笃 第 第

| 第 |  |  |  |  |  | 第 | dì<br>띠 |
|---|---|---|---|---|---|---|---|

| 題 | **제목 제**<br>제목 | ▶主題(주제) : 연극이나 글 등에서 중심이 되는 문제. 主 : 주인주. |
|---|---|---|

旦 뮤 是 是 題 題 題

| 題 |  |  |  |  |  | 題 | tí<br>티 |
|---|---|---|---|---|---|---|---|

| 祖 | **할아버지 조**<br>할아버지 | ▶祖父(조부) : 할아버지.<br>祖母(조모) : 할머니. |
|---|---|---|

` ` ` 利 衤 祀 祖 祖

| 祖 |  |  |  |  |  | 祖 | zǔ<br>쭈 |
|---|---|---|---|---|---|---|---|

| 朝 | **아침 조**<br>아침 | 떠오르고 있는 둥근 해를 나타낸 글자.<br>▶朝夕(조석) : 아침과 저녁. |
|---|---|---|

一 十 古 古 直 卓 朝 朝

| 朝 |  |  |  |  |  | 朝 | zhāo<br>쨔오 |
|---|---|---|---|---|---|---|---|

| 調 | **고를 조**<br><br>고르다 | 말을 고르게, 말을 조화롭게 한다는 뜻의 글자. 周(두루주)는 이 글자의 음을 나타낸다.<br>▶調和(조화) : 고르고 화합하다. |
|---|---|---|

｀ ＝ ≡ 言 言 訓 詷 調 調

| 調 | | | | | | 调 | diào<br>띠아오 |
|---|---|---|---|---|---|---|---|

| 操 | **잡을 조**<br><br>잡다 | 손(手)을 이용해서 잡는다는 뜻.<br>▶操心(조심) : 마음을 잡는다는 뜻으로 주의함을 말함. |
|---|---|---|

扌 扌 扩 扣 押 揖 撵 操

| 操 | | | | | | 操 | cāo<br>차오 |
|---|---|---|---|---|---|---|---|

| 足 | **발 족**<br><br>발<br>만족하다 | 발의 모습을 나타낸 글자이다. 위의 네모는 복숭아 뼈를 나타낸 것이다.<br>▶手足(수족) : 손과 발. |
|---|---|---|

丶 丨 冂 口 厈 尸 足 足

| 足 | | | | | | 足 | zú<br>쭈 |
|---|---|---|---|---|---|---|---|

| 族 | **겨레 족**<br><br>겨레 | 한 울타리 안에 같이 살고 있는 사람들을 말한다.<br>▶血族(혈족) : 같은 피를 가진 겨레. 血 : 피혈. |
|---|---|---|

丶 亠 方 方 扩 扩 旅 族 族

| 族 | | | | | | 族 | zú<br>쭈 |
|---|---|---|---|---|---|---|---|

| 卒 | **마칠 졸**<br><br>마치다<br>군사 | 높은 망루에서 사방을 지키고 있는 군사를 의미한다.<br>▶卒業(졸업) : 학업을 마치다. 業 : 일업. |
|---|---|---|

丶 亠 亠 广 疒 卒 卒 卒

| 卒 | | | | | | 卒 | zú<br>쭈 |
|---|---|---|---|---|---|---|---|

| 種 | 씨 종<br>씨<br>심다 | 禾(벼화)는 벼가 익어서 고개를 숙이고 있는 모양이다. 벼는 식물(씨앗)의 대표를 의미한다.<br>▶種子(종자) : 씨앗. |
|---|---|---|

二 千 禾 禾 稗 稗 種 種 種

| 種 | | | | | | | | 种 | zhǒn<br>쫑 |
|---|---|---|---|---|---|---|---|---|---|

| 終 | 마칠 종<br>마치다 | 冬(겨울동)은 이 글자의 음을 나타내는 부분이다. 終(종)과 冬(동)은 음이 비슷하다.<br>▶終了(종료) : 마침. 了 : 끝날료. |
|---|---|---|

ㄥ ㄥ ㄠ ㄠ 糸 糸 紣 終 終

| 終 | | | | | | | | 终 | zhōng<br>쫑 |
|---|---|---|---|---|---|---|---|---|---|

| 左 | 왼쪽 좌<br>왼쪽 | ▶左右(좌우) : 왼쪽과 오른쪽. |
|---|---|---|

一 ナ 𠂇 𠂇 左

| 左 | | | | | | | | 左 | zuǒ<br>쭈오 |
|---|---|---|---|---|---|---|---|---|---|

| 罪 | 허물 죄<br>허물 | 죄를 지어 그물(罒·网 : 그물망)에 갇힌다는 뜻의 글자이다.<br>▶重罪(중죄) : 무거운 죄. |
|---|---|---|

罒 罒 罒 罒 罪 罪 罪 罪

| 罪 | | | | | | | | 罪 | zuì<br>쭈에이 |
|---|---|---|---|---|---|---|---|---|---|

| 主 | 주인 주<br>주인 | 主 촛불이 타오르는 모습을 본떠 만든 글자. 불은 중요한 것이기 때문에 주인만이 가지고 있었다.<br>▶主人(주인) : 주가 되는 사람. |
|---|---|---|

丶 亠 亠 主 主

| 主 | | | | | | | | 主 | zhǔ<br>쮸 |
|---|---|---|---|---|---|---|---|---|---|

| 住 | 머무를 주<br><br>머무르다 | ▶居住(거주) : 일정한 곳에 머물러 살다.<br>居 : 살거. |
|---|---|---|
| ' 亻 亻 亻 广 仹 住 住 | | |
| 住 | | | | | | | 住 | zhù<br>쮸 |

| 注 | 물댈 주<br><br>물을 대다 | 물을 대는 것이기 때문에 水(氵물수)가 들어감.<br>▶注油(주유) : 기름을 대다. |
|---|---|---|
| ' 丶 氵 氵 氵 汴 汴 注 | | |
| 注 | | | | | | | 注 | 注zhù<br>쮸 |

| 晝 | 낮 주<br><br>낮 | 낮이나 밤은 시간과 관계있기 때문에 日을 넣어 글<br>자를 만들었다.<br>▶晝夜(주야) : 낮과 밤. 夜 : 밤야. |
|---|---|---|
| ' ㇆ ㇆ ⺕ 聿 書 書 書 晝 | | |
| 晝 | | | | | | | 昼 | zhòu<br>쪼우 |

| 週 | 돌 주<br><br>돌다 | ▶一週日(일주일) : 한 번 도는 날의 수. |
|---|---|---|
| 刀 冂 冂 周 周 冑 调 週 | | |
| 週 | | | | | | | 周 | zhōu<br>쪼우 |

| 州 | 고을 주<br><br>고을 | 큰 고을을 州라고 한다.<br>▶全州(전주), 原州(원주) 光州(광주) 羅州(나주). |
|---|---|---|
| ' 丿 丬 丬 州 州 州 | | |
| 州 | | | | | | | 州 | zhōu<br>쪼우 |

| 中 가운데 | **가운데 중** <br><br> 가운데 | 가운데를 꿰뚫는다는 뜻이다. <br><br> ▶中央(중앙) : 가운데. 央 : 가운데앙. |
|---|---|---|
| ｜ 口 口 中 | | |
| 中 | | | | | | 中 | zhōng <br> 쫑 |

| 重 무겁다 | **무거울 중** <br><br> 무겁다 | 등에 무거운 짐을 지고 가는 사람의 모습이다. <br><br> ▶體重(체중) : 몸무게. |
|---|---|---|
| ｜ 二 千 千 宣 重 重 重 | | |
| 重 | | | | | | 重 | zhòng <br> 쫑 |

| 紙 종이 | **종이 지** <br><br> 종이 | 종이는 옛날에 실을 이용해서 만들었다. 옛날에 글씨를 천에다가 썼는데 천은 실로 짠 것이다. <br><br> ▶白紙(백지) : 흰 종이. |
|---|---|---|
| ㄴ ㄠ ㄠ 糸 糸 紅 紙 紙 | | |
| 紙 | | | | | | 纸 | zhǐ <br> 쯔 |

| 地 땅 | **땅 지** <br><br> 땅 | 땅은 흙으로 되어 있기 때문에 土를 넣어 글자를 만들었다. <br><br> ▶天地(천지) : 하늘과 땅. |
|---|---|---|
| 一 十 土 圹 坊 地 | | |
| 地 | | | | | | 地 | dì <br> 띠 |

| 知 알다 | **알 지** <br><br> 알다 | ▶知識(지식) : 앎. <br> 識 : 알식. |
|---|---|---|
| ｜ ㇏ ㇏ 生 矢 知 知 知 | | |
| 知 | | | | | | 知 | zhī <br> 쯔 |

| 止 | **그칠 지**<br>그치다 | ▶禁止(금지) : 금하고 그치다. 禁 : 금할금. |
|---|---|---|

| ㅣ ㅏ ㅏ 止 |
|---|

| 止 | | | | | | | | 止 | zhǐ<br>쯔 |
|---|---|---|---|---|---|---|---|---|---|

| 直 | **곧을 직**<br>곧다 |  눈으로 정면을 곧게 바라본다는 뜻을 가진 글<br>자이다.<br>▶正直(정직) : 바르고 곧음. |
|---|---|---|

| 一 十 广 市 直 直 直 直 |
|---|

| 直 | | | | | | | | 直 | zhí<br>쯔 |
|---|---|---|---|---|---|---|---|---|---|

| 質 | **바탕 질**<br>바탕 | ▶體質(체질) : 몸의 바탕. 體 : 몸체. |
|---|---|---|

| ノ ド ド ド 所 所 所 質 質 |
|---|

| 質 | | | | | | | | 质 | zhì<br>쯔 |
|---|---|---|---|---|---|---|---|---|---|

| 集 | **모일 집**<br>모이다 |  새가 나무에 앉아있는 모습을 나타낸 글자.<br>▶雲集(운집) : 구름떼처럼 모임. 雲 : 구름운. |
|---|---|---|

| ノ イ イ 仁 什 隹 隹 隼 集 |
|---|

| 集 | | | | | | | | 集 | jí<br>지 |
|---|---|---|---|---|---|---|---|---|---|

| 着 | **붙을 착**<br>붙다 | ▶接着(접착) : 닿아서 붙음. 接 : 닿을접. |
|---|---|---|

| ` ` 立 立 立 羊 羊 着 着 着 |
|---|

| 着 | | | | | | | | 着 | zhuó<br>쮸오 |
|---|---|---|---|---|---|---|---|---|---|

| 參 | 참여할 참<br>셋<br>참여하다(참) | 參은 三의 갖은자이다. 갖은자 : 영수증 등에서 위<br>조를 방지하기 위해 어렵게 쓰는 글자.<br>▶參席(참석) : 자리에 참여함. |
|---|---|---|
| ´ ̄ ̄ ̄ ̄ ̄ 夾 夾 參 參 | | |
| 參 | | 參<br>cān<br>찬 |

| 窓 | 창문 창<br>창문 | ▶車窓(차창) : 차에 설치해 놓은 창문. |
|---|---|---|
| ` 宀 宀 灾 灾 空 窓 窓 | | |
| 窓 | | 窗<br>chuāng<br>츄앙 |

| 唱 | 부를 창<br>부르다 | 입(口)으로 부름.<br>▶獨唱(독창) : 혼자 부름. 獨 : 홀로독. |
|---|---|---|
| ㅁ ㅁㅣ ㅁㅁ ㅁㅁ ㅁㅂ ㅁㅁ 唱 | | |
| 唱 | | 唱<br>chàng<br>창 |

| 責 | 맡을 책<br>맡다<br>꾸짖다 | ▶問責(문책) : 책임을 물음. |
|---|---|---|
| 一 十 圭 丰 青 青 責 | | |
| 責 | | 责<br>zé<br>쩌 |

| 川 | 내 천<br>내<br>시냇물 | 川 시냇물이 구불구불 흘러가는 모습을 보고 만든<br>글자.<br>▶河川(하천) : 시냇물. 河 : 물하. |
|---|---|---|
| ノ 川 川 | | |
| 川 | | 川<br>chuān<br>츄안 |

| 千 | **일천 천**<br><br>일천 | ▶千字文(천자문) : 일천 개의 글자로 이루어진 글.<br>字 : 글자자. 文 : 글월문. |
|---|---|---|

一 二 千

| 千 | | | | | | | 千 | qiān<br>치엔 |
|---|---|---|---|---|---|---|---|---|

| 天 | **하늘 천**<br><br>하늘 | 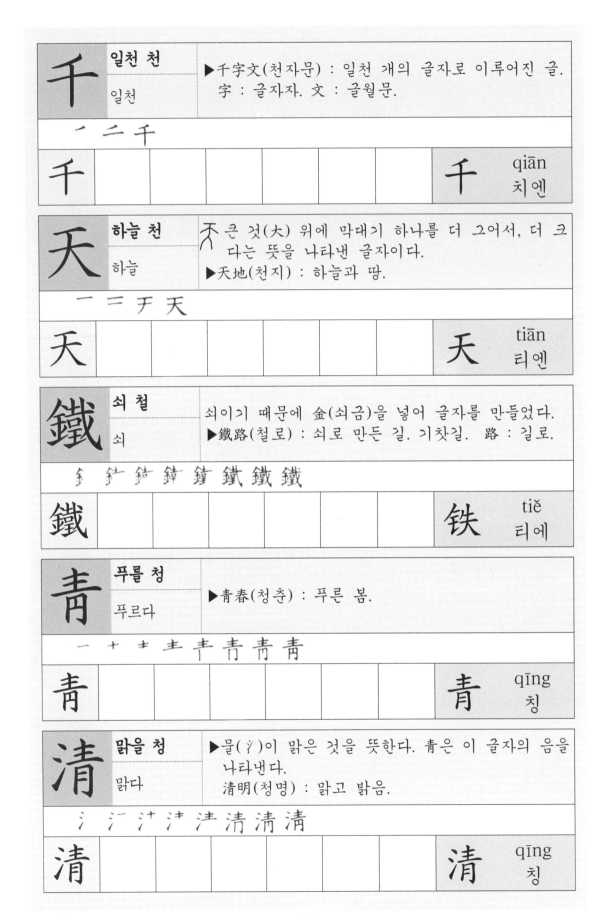큰 것(大) 위에 막대기 하나를 더 그어서, 더 크<br>다는 뜻을 나타낸 글자이다.<br>▶天地(천지) : 하늘과 땅. |
|---|---|---|

一 二 于 天

| 天 | | | | | | | 天 | tiān<br>티엔 |
|---|---|---|---|---|---|---|---|---|

| 鐵 | **쇠 철**<br><br>쇠 | 쇠이기 때문에 金(쇠금)을 넣어 글자를 만들었다.<br>▶鐵路(철로) : 쇠로 만든 길. 기찻길. 路 : 길로. |
|---|---|---|

金 釒 鉅 鉅 鐘 鐵 鐵 鐵

| 鐵 | | | | | | | 铁 | tiě<br>티에 |
|---|---|---|---|---|---|---|---|---|

| 靑 | **푸를 청**<br><br>푸르다 | ▶靑春(청춘) : 푸른 봄. |
|---|---|---|

一 十 士 主 青 青 青 青

| 靑 | | | | | | | 靑 | qīng<br>칭 |
|---|---|---|---|---|---|---|---|---|

| 淸 | **맑을 청**<br><br>맑다 | ▶물(氵)이 맑은 것을 뜻한다. 靑은 이 글자의 음을<br>나타낸다.<br>淸明(청명) : 맑고 밝음. |
|---|---|---|

氵 氵 汁 汁 淸 淸 淸 淸

| 淸 | | | | | | | 淸 | qīng<br>칭 |
|---|---|---|---|---|---|---|---|---|

| 體 | 몸 체<br>몸 | 몸의 중심은 뼈(骨 : 뼈골)이다.<br>▶體力(체력) : 몸의 힘. | | | | | | | |
|---|---|---|---|---|---|---|---|---|---|
| ⺆ 𠕃 骨 骨 骨 骨 體 體 體 | | | | | | | | | |
| 體 | | | | | | | | 体 | tǐ<br>티 |

| 草 | 풀 초<br>풀 | ▶草木(초목) : 풀과 나무. | | | | | | | |
|---|---|---|---|---|---|---|---|---|---|
| ⺀ ⺬ 艹 艿 苩 苩 苴 草 | | | | | | | | | |
| 草 | | | | | | | | 草 | cǎo<br>차오 |

| 初 | 처음 초<br>처음 | 衣(옷의)+刀(칼도)로 이루어진 글자. 옷을 만들 때<br>처음 하는 일은 칼을 이용해서 옷감을 자르는 일.<br>▶最初(최종) : 가장 처음. 最 : 가장최. | | | | | | | |
|---|---|---|---|---|---|---|---|---|---|
| ⺀ ⺀ ⻎ ⻤ ⻤ ⻤ 衤 初 | | | | | | | | | |
| 初 | | | | | | | | 初 | chū<br>츄 |

| 寸 | 마디 촌<br>마디 | 마디라는 것은, 대나무의 마디처럼 구분이 되어 있<br>는 단계를 말한다.<br>▶三寸(심촌) : 세 마디, 四寸(사촌) : 네 마디. | | | | | | | |
|---|---|---|---|---|---|---|---|---|---|
| 一 十 寸 | | | | | | | | | |
| 寸 | | | | | | | | 寸 | cùn<br>춘 |

| 村 | 마을 촌<br>마을 | 마을을 상징하는 것은 그 마을 입구에 서 있는 커<br>다란 나무(木)이다. 寸(마디촌)은 음부분이다.<br>▶農村(농촌) : 농사짓는 마을. 農 : 농사농. | | | | | | | |
|---|---|---|---|---|---|---|---|---|---|
| 一 十 オ 木 木 村 村 | | | | | | | | | |
| 村 | | | | | | | | 村 | cūn<br>춘 |

| 最 가장 | **가장 최**<br><br>가장 | 取(가질취)가 음을 나타낸다.<br>▶最高(최고) : 가장 높음.<br>　最古(최고) : 가장 오래됨. |
|---|---|---|

| 冂 曰 曱 写 禺 最 最 | | | | | | | |
|---|---|---|---|---|---|---|---|
| 最 | | | | | | | 最 zuì<br>쭈에이 |

| 秋 가을 | **가을 추**<br><br>가을 | 벼(禾:벼화)가 불(火:불화)에 타듯이 익는 계절은<br>가을이다.<br>▶秋收(추수) : 가을에 거두어들임.　收 : 거둘수. |
|---|---|---|

| 二 千 禾 禾 禾 秒 秋 | | | | | | | |
|---|---|---|---|---|---|---|---|
| 秋 | | | | | | | 秋 qiū<br>치오우 |

| 祝 빌다 | **빌 축**<br><br>빌다 | 示(礻)는 하늘에 떠있는 해와 달과 별의 모양<br>으로, 하늘에 있는 신을 뜻한다.<br>▶祝生日(축생일) : 생일을 축하함. |
|---|---|---|

| 丶 ラ ネ ネ 礽 礽 祝 | | | | | | | |
|---|---|---|---|---|---|---|---|
| 祝 | | | | | | | 祝 zhù<br>쮸 |

| 春 봄 | **봄 춘**<br><br>봄 | 해(日)가 떠서 초목이 솟아나오는 상태를 나<br>타낸 글자.<br>▶春夏秋冬(춘하추동) : 봄, 여름, 가을, 겨울. |
|---|---|---|

| 二 三 丰 夫 未 耒 春 春 | | | | | | | |
|---|---|---|---|---|---|---|---|
| 春 | | | | | | | 春 chūn<br>춘 |

| 出 나다<br>나가다 | **날 출**<br><br>나다<br>나가다 | 봄이 되어 새싹이 솟아나오는 모습을 나타낸<br>글자이다.<br>▶出處(출처) : 나온 곳.　處 : 곳처. |
|---|---|---|

| 丨 屮 屮 出 出 | | | | | | | |
|---|---|---|---|---|---|---|---|
| 出 | | | | | | | 出 chū<br>츄 |

| 充 | 칠 충<br>가득차다 | 允(진실로윤)이 이 글자의 음을 나타낸다.<br>▶充滿(충만) : 가득함. 滿 : 가득할만. |
|---|---|---|

` ㄊ ㄎ ㄒ ㄒ 充`

| 充 | | | | | | | 充 | chōng<br>총 |
|---|---|---|---|---|---|---|---|---|

| 致 | 이를 치<br>이르다 | 至(이를지)가 이 글자의 음을 나타낸다. 치와 지는<br>음이 비슷하다.<br>▶致富(치부) : 부유한 데 이르다. |
|---|---|---|

`ㄷ ㄸ ㄼ ㄥ 至 좔 좠 致`

| 致 | | | | | | | 致 | zhì<br>쯔 |
|---|---|---|---|---|---|---|---|---|

| 則 | 법 칙<br>법 | ▶原則(원칙) : 원래의 법. 原 : 근원원. |
|---|---|---|

`冂 冂 冃 目 目 貝 貝 則`

| 則 | | | | | | | 则 | zé<br>쩌 |
|---|---|---|---|---|---|---|---|---|

| 親 | 친할 친<br>친하다<br>어버이 | ▶事親(사친) : 어버이를 섬기다.<br>事 : 일사, 섬길사. |
|---|---|---|

`ㅗ ㅛ �555 辛 亲 钬 钬 親`

| 親 | | | | | | | 亲 | qīn<br>친 |
|---|---|---|---|---|---|---|---|---|

| 七 | 일곱 칠<br>일곱 | ▶七旬(칠순) : 나이 70살. 旬 : 열흘순, 10년순. |
|---|---|---|

`一 七`

| 七 | | | | | | | 七 | qī<br>치 |
|---|---|---|---|---|---|---|---|---|

| 打 | 칠 타<br>치다 | 손(扌: 手)을 이용해서 침.<br>▶打字(타자) : 글자를 치다.  字 : 글자자. |
|---|---|---|

一 十 扌 扩 打

| 打 | | | | | | | 打 | dǎ<br>따 |
|---|---|---|---|---|---|---|---|---|

| 他 | 다를 타<br>다르다 | ▶他人(타인) : 다른 사람. |
|---|---|---|

丿 亻 仂 他 他

| 他 | | | | | | | 他 | tā<br>타 |
|---|---|---|---|---|---|---|---|---|

| 卓 | 높을 탁<br>높다 | ▶卓越(탁월) : 높게 뛰어넘다.  越 : 뛰어넘을월. |
|---|---|---|

丿 卜 占 卢 卓 卓

| 卓 | | | | | | | 卓 | zhuō<br>쮸오 |
|---|---|---|---|---|---|---|---|---|

| 炭 | 숯 탄<br>숯 | 산(山)에 불(火)을 피워 숯을 만든다는 뜻.<br>▶石炭(석탄) : 돌로 된 숯. |
|---|---|---|

丿 屵 屵 屵 屵 炭 炭 炭

| 炭 | | | | | | | 炭 | tàn<br>탄 |
|---|---|---|---|---|---|---|---|---|

| 太 | 클 태<br>크다 | 大에 점을 찍어서 크다는 것을 더 강조한 글자.<br>▶太陽(태양) : 큰 별. |
|---|---|---|

一 ナ 大 太

| 太 | | | | | | | 太 | tài<br>타이 |
|---|---|---|---|---|---|---|---|---|

| 宅 | 집 택<br>집<br>집안(댁) | ㄱ(집면)은 지붕의 모양인데, 이 글자가 있으면 집과 관계가 있다.<br>▶住宅(주택) : 사는 집. 住 : 살주. |
|---|---|---|
| `丶 丶 宀 宀 宀 宅` ||
| 宅 | | | | | | | 宅 | zhái<br>쨔이 |

| 土 | 흙 토<br>흙 | ∆ 땅 위에 숫아오른 흙덩이의 모양.<br>▶土地(토지) : 흙으로 된 땅. |
|---|---|---|
| `一 十 土` ||
| 土 | | | | | | | 土 | tǔ<br>투 |

| 通 | 통할 통<br>통하다 | ⻌(착)은 길이 구부러진 모양인데, ⻌이 있는 글자는 길과 관계가 있다. 길이 통한다는 뜻이다.<br>▶通路(통로) : 통하는 길. 路 : 길로. |
|---|---|---|
| `マ マ ア 丙 甬 涌 通 通` ||
| 通 | | | | | | | 通 | tōng<br>통 |

| 特 | 특별할 특<br>특별하다 | ▶特許(특허) : 특별히 허락함. 許 : 허락할허. |
|---|---|---|
| `丶 ナ 牛 牛 牛 牛 特 特 特` ||
| 特 | | | | | | | 特 | tè<br>터 |

| 板 | 널 판<br>널<br>널빤지 | 나무(木)로 된 널빤지를 말한다.<br>▶出版(출판) : 글씨가 새겨진 널빤지를 낸다는 뜻. |
|---|---|---|
| `一 十 才 木 木 杧 杤 板 板` ||
| 板 | | | | | | | 板 | bǎn<br>빤 |

95

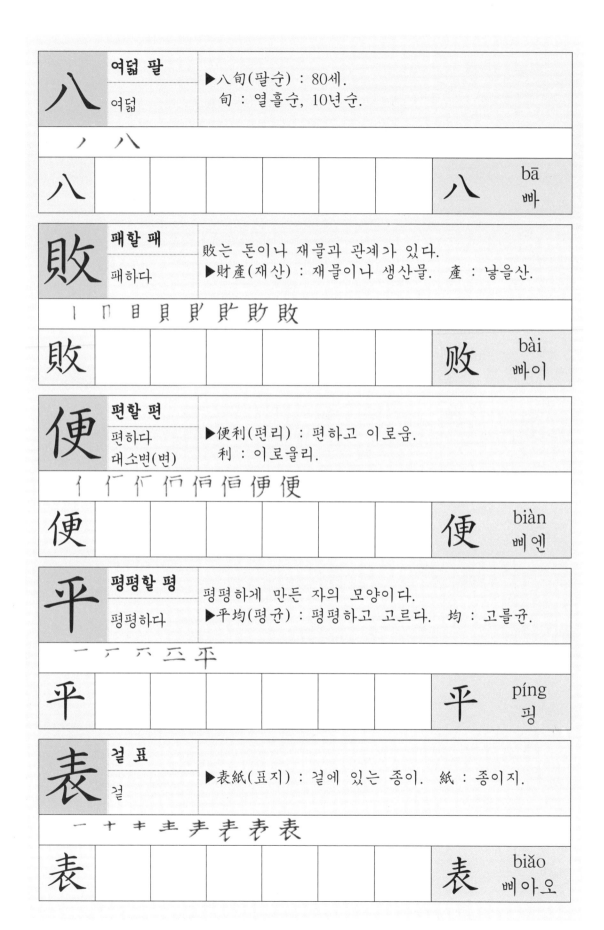

| 八 | 여덟 팔 | ▶八旬(팔순) : 80세. |
| --- | --- | --- |
| | 여덟 | 旬 : 열흘순, 10년순. |

丿 八

| 八 | | | | | | | 八 | bā 빠 |

| 敗 | 패할 패 | 敗는 돈이나 재물과 관계가 있다. |
| --- | --- | --- |
| | 패하다 | ▶財産(재산) : 재물이나 생산물.　産 : 낳을산. |

丨 冂 目 貝 則 貯 敗 敗

| 敗 | | | | | | | 敗 | bài 빠이 |

| 便 | 편할 편 | ▶便利(편리) : 편하고 이로움. |
| --- | --- | --- |
| | 편하다<br>대소변(변) | 利 : 이로울리. |

亻 仁 仨 佢 佢 佢 便 便

| 便 | | | | | | | 便 | biàn 삐엔 |

| 平 | 평평할 평 | 평평하게 만든 자의 모양이다. |
| --- | --- | --- |
| | 평평하다 | ▶平均(평균) : 평평하고 고르다.　均 : 고를균. |

一 丆 丆 丕 平

| 平 | | | | | | | 平 | píng 핑 |

| 表 | 겉 표 | ▶表紙(표지) : 겉에 있는 종이.　紙 : 종이지. |
| --- | --- | --- |
| | 겉 | |

一 十 圭 圭 耒 耒 耒 表

| 表 | | | | | | | 表 | biǎo 삐아오 |

96

| 品 물건 | **물건 품** 물건 | 品 여러 개의 물건을 나열해 놓은 모양. ▶商品(상품) : 장사하는 물건. | | | | | | |
|---|---|---|---|---|---|---|---|---|
| ｜ �口 口 口 品 品 品 品 | | | | | | | | |
| 品 | | | | | | | | 品 pǐn 핀 |

| 風 바람 | **바람 풍** 바람 | ▶風力(풍력) : 바람의 힘. | | | | | | |
|---|---|---|---|---|---|---|---|---|
| ｜ 几 几 凡 凨 風 風 風 | | | | | | | | |
| 風 | | | | | | | | 风 fēng 펑 |

| 必 반드시 | **반드시 필** 반드시 | 마음(心)에 막대기를 하나 그어서 반드시 한다는 뜻을 나타내었다. ▶必然(필연) : 반드시 그러함.  然 : 그러할연. | | | | | | |
|---|---|---|---|---|---|---|---|---|
| ` ﾉ 必 必 必 | | | | | | | | |
| 必 | | | | | | | | 必 bì 삐 |

| 筆 붓 | **붓 필** 붓 | 붓은 대나무(竹)로 만든다. ▶筆記(필기) : 붓으로 기록함.  記 : 기록할기. | | | | | | |
|---|---|---|---|---|---|---|---|---|
| ⺮ ⺮ ⺮ 竺 竺 笃 筆 筆 | | | | | | | | |
| 筆 | | | | | | | | 笔 bǐ 삐 |

| 下 아래 | **아래 하** 아래 | ᅟ일정한 기준선 아래에 어떤 것이 있음을 나타내는 글자이다. ▶上下(상하) : 위와 아래. | | | | | | |
|---|---|---|---|---|---|---|---|---|
| 一 丅 下 | | | | | | | | |
| 下 | | | | | | | | 下 xià 씨아 |

| 夏 | **여름 하**<br><br>여름 | ▶夏服(하복) : 여름에 입는 옷.  服 : 옷복. | | |
|---|---|---|---|---|
| | 一 一 一 一 百 百 頁 夏 夏 | | | |
| 夏 | | | | 夏<br>xià<br>씨아 |

| 河 | **물 하**<br><br>물 | 강물을 의미하는 글자이기 때문에 氵를 넣어 글자를 만들었다.<br>▶河川(하천) : 개울. | | |
|---|---|---|---|---|
| | 丶 丶 氵 氵 汀 沪 沪 河 | | | |
| 河 | | | | 河<br>hé<br>허 |

| 學 | **배울 학**<br><br>배우다 | 學 자식(子)이 부모에게 막대기(x)로 맞으며 배운다는 뜻의 글자이다.<br>▶學業(학업) : 배우는 일.  業 : 일업. | | |
|---|---|---|---|---|
| | 丶 F 臼 臼 臼 與 學 學 | | | |
| 學 | | | | 学<br>xué<br>쒸에 |

| 韓 | **나라 한**<br><br>나라 | 우리나라를 가리키는 글자이다.<br>▶韓半島 : 우리나라 반도.<br>半島 : 반이 섬.  半 : 반반.  島 : 섬도. | | |
|---|---|---|---|---|
| | 十 古 卓 卓 卓 韓 韓 韓 | | | |
| 韓 | | | | 韩<br>hán<br>한 |

| 漢 | **한나라 한**<br><br>한나라 | 중국의 한나라를 뜻하는 글자.<br>▶漢字(한자): 중국 한나라의 글자. | | |
|---|---|---|---|---|
| | 氵 氵 汁 汁 芦 芦 漢 漢 | | | |
| 漢 | | | | 汉<br>hàn<br>한 |

| 寒 | 찰 한<br>차다 | 차가운 것은 얼음(冫 : 얼음빙)과 관계가 있다.<br><br>▶寒氣(한기) : 차가운 기운. 氣 : 기운기. |
|---|---|---|

宀 宀 宀 宭 寏 寒 寒 寒

| 寒 | | | | | | | 寒 | hán<br>한 |
|---|---|---|---|---|---|---|---|---|

| 合 | 합할 합<br>합하다 | 입을 꼭 다물고 있는 모양을 나타낸 글자.<br><br>▶合同(합동) : 합해서 한가지로. |
|---|---|---|

丿 人 合 合 合 合

| 合 | | | | | | | 合 | hé<br>허 |
|---|---|---|---|---|---|---|---|---|

| 海 | 바다 해<br>바다 | 바다는 물(水)로 되어 있음.<br><br>▶海水(해수) : 바닷물. |
|---|---|---|

氵 氵 氵 汢 汢 海 海 海 海

| 海 | | | | | | | 海 | hǎi<br>하이 |
|---|---|---|---|---|---|---|---|---|

| 害 | 해칠 해<br>해치다 | ▶水害(수해) : 물 때문에 입는 피해. |
|---|---|---|

丶 宀 宀 宝 宝 害 害 害

| 害 | | | | | | | 害 | hài<br>하이 |
|---|---|---|---|---|---|---|---|---|

| 幸 | 다행할 행<br>다행하다 | 두 사람이 마주 보고 대화하면 좋은 일이 생긴다는<br>뜻의 글자이다.<br><br>▶幸運(행운) : 다행스러운 운. 運 : 움직일운. |
|---|---|---|

一 十 土 圭 击 杢 夻 幸

| 幸 | | | | | | | 幸 | xìng<br>씽 |
|---|---|---|---|---|---|---|---|---|

| 行 | 갈 행<br>가다<br>행하다 | 彳 사방으로 나 있는 도로의 모습을 나타낸 글자.<br><br>▶行路(행로) : 지나간 길.  路 : 길 로. |
|---|---|---|
| ´ ⁼ ⁼ 彳 行 行 行 | | |
| 行 | | 行 xíng<br>씽 |

| 向 | 향할 향<br><br>향하다 | ▶向方(향방) : 향한 방향.  方 : 방위 방. |
|---|---|---|
| ´ ⌐ 冂 向 向 向 | | |
| 向 | | 向 xiàng<br>씨앙 |

| 許 | 허락할 허<br><br>허락하다 | 말(言 : 말씀 언)로 허락함.<br>▶許可(허가) : 가하다고 허락함. |
|---|---|---|
| ⁼ ⁼ 言 言 言 許 許 許 | | |
| 許 | | 許 xǔ<br>쒸 |

| 現 | 나타날 현<br><br>나타나다 | 見(볼 견)이 이 글자의 음을 나타내는 부분이다.<br>見(견)과 現(현)은 음이 비슷함.  .<br>▶現代(현대) : 나타나 있는 시대.  代 : 세대 대. |
|---|---|---|
| ⁼ 王 玑 玗 玥 玥 珇 現 | | |
| 現 | | 現 xiàn<br>씨엔 |

| 兄 | 맏 형<br>맏이<br>형 | 흔히 나이가 많은 아이를 보고 머리가 큰 아이<br>라고 한다. 나이 많은 형을 의미하는 글자이다.<br>▶兄弟(형제) : 형과 아우. |
|---|---|---|
| ´ 冂 口 口 尸 兄 | | |
| 兄 | | 兄 xiōng<br>씨옹 |

| 形 모양 형<br>모양 | ▶人形(인형) : 사람의 모양. |
|---|---|

一 二 于 开 形 形 形

| 形 | | | | | | 形 | xíng<br>씽 |

| 號 부르짖을 호<br>부르짖다 | 虎(범호)가 이 글자의 음을 나타내는 부분이다.<br>▶番號(번호) : 차례대로 정한 부호. 番 : 차례번. |
|---|---|

丶 口 号 号 号 号 號 號

| 號 | | | | | | 号 | hào<br>하오 |

| 湖 호수 호<br>호수 | 호수는 물(氵)로 되어 있다. 胡(오랑캐호)는 이 글<br>자의 음을 나타낸다.<br>▶湖水(호수) : 호수의 물. |
|---|---|

氵 汁 汁 汁 沽 湖 湖 湖

| 湖 | | | | | | 湖 | hú<br>후 |

| 火 불 화<br>불 | 장작더미에서 불이 타오르는 모습을 본떠 만든 글<br>자.<br>▶火災(화재) : 불의 재앙. 災 : 재앙재 |
|---|---|

丶 丷 少 火

| 火 | | | | | | 火 | huǒ<br>후오 |

| 話 말씀 화<br>말씀 | ▶對話(대화) : 마주 대하고 하는 말. 對 : 대할대. |
|---|---|

丶 亠 言 言 言 訐 訴 話 話

| 話 | | | | | | 话 | huà<br>후아 |

| 花 | 꽃 화<br>꽃 | 꽃은 풀(艹 : 풀초)에서 피어난다. 化(될화)는 이 글자의 음을 나타낸다.<br>▶生花(생화) : 살아있는 꽃. |
|---|---|---|
| 丶 十 十 艹 艾 芢 花 花 | | |
| 花 | | 花 huā<br>후아 |

| 和 | 화목할 화<br>화목하다 | 벼(禾 : 벼화, 쌀을 의미)가 입에 맞아서 잘 조화가 된다는 뜻의 글자이다.<br>▶調和(조화) : 고르게 화합함. 調 : 고를조. |
|---|---|---|
| 丿 二 千 千 禾 利 和 和 | | |
| 和 | | 和 hé<br>허 |

| 畵 | 그림 화<br>그림 | 본래는 깃발에 그림을 그려서 세워 놓은 모습.<br>▶山水畵(산수화) : 山水(자연)를 그린 그림. |
|---|---|---|
| 一 ヲ ⺕ 聿 書 書 書 書 畵 | | |
| 畵 | | 画 畵<br>huà |

| 化 | 될 화<br>되다 | ▶化學(화학) : 어떻게 되는 것, 곧 변화에 관한 것을 연구하는 학문. |
|---|---|---|
| 丿 亻 亻 化 | | |
| 化 | | 化 huà<br>후아 |

| 患 | 근심 환<br>근심 | 중심(中)이 되는 마음(心)이 두 개 있으니 근심이라는 뜻이다.<br>▶患難(환난) ; 근심과 어려움. 難 : 어려울난 |
|---|---|---|
| 一 ㅁ ㅁ 吕 吕 串 串 患 患 | | |
| 患 | | 患 huàn<br>후안 |

| 活 | 살 활<br>살다 | 사람이 살아가는 데는 물(水)이 가장 필요하다.<br>▶活動(활동) : 살아서 움직이다. |
|---|---|---|
| | ` 氵 氵 氵 汗 汗 活 活` | |

| 活 | | | | | | | 活 | huó<br>후오 |
|---|---|---|---|---|---|---|---|---|

| 黃 | 누를 황<br>누르다 | ▶黃砂(황사) : 누런 모래.  砂 : 모래사. |
|---|---|---|
| | `一 丷 丷 丱 芇 苗 黃 黃` | |

| 黃 | | | | | | | 黃 | huáng<br>후앙 |
|---|---|---|---|---|---|---|---|---|

| 會 | 모일 회<br>모이다 | 두 사람이 마주 앉아서 이야기를 하고 있는 모습.<br>▶會議(회의) : 모여서 의논함.  議 : 의논할의. |
|---|---|---|
| | `人 人 今 슴 슮 侖 會 會` | |

| 會 | | | | | | | 会 | huì<br>후에이 |
|---|---|---|---|---|---|---|---|---|

| 孝 | 효도 효<br>효도 | 老+子로 이루어진 글자. 자식이 늙으신 부모를 업<br>고 있는 모습을 나타낸 글자이다.<br>▶孝子(효자) : 효도하는 식자. |
|---|---|---|
| | `一 十 土 耂 老 孝 孝` | |

| 孝 | | | | | | | 孝 | xiào<br>씨아오 |
|---|---|---|---|---|---|---|---|---|

| 效 | 본받을 효<br>본받다 | 交(사귈교)가 이 글자의 음을 나타내는 부분이다.<br>交와 效는 음이 비슷함.<br>▶效果(효과) : 좋은 결과.  果 : 과실과, 결과과. |
|---|---|---|
| | `一 亠 六 六 交 交 效 效` | |

| 效 | | | | | | | 效 | xiào<br>씨아오 |
|---|---|---|---|---|---|---|---|---|

| 後 | 뒤 후<br>뒤 | ▶後世(후세) : 뒷세상. 世 : 세상세. |
|---|---|---|

` ' 彳 彳 彳 彳 待 後 後`

| 後 | | | | | | 後 | hòu<br>호우 |
|---|---|---|---|---|---|---|---|

| 訓 | 가르칠 훈<br>가르치다 | 말(言)로 가르침.<br>▶家訓(가훈) : 한 집안의 가르침. |
|---|---|---|

`＾ 主 言 言 言 訂 訓 訓`

| 訓 | | | | | | 训 | xùn<br>쒼 |
|---|---|---|---|---|---|---|---|

| 休 | 쉴 휴<br>쉬다 |  사람이 나무 그늘에서 쉬는 모습을 나타낸 글자.<br>▶休息(휴식) : 쉬다. 息 : 쉴식. |
|---|---|---|

`' 亻 亻 什 休 休`

| 休 | | | | | | 休 | xiū<br>씨오우 |
|---|---|---|---|---|---|---|---|

| 凶 | 흉할 흉<br>흉하다 | 땅에 구덩이를 파고 덫을 놓은 모양이다. 거기에<br>빠지는 것은 흉한 일이다.<br>▶凶年(흉년) : 흉한 해. |
|---|---|---|

`／ ㄨ 凶 凶`

| 凶 | | | | | | 凶 | xiōng<br>씨옹 |
|---|---|---|---|---|---|---|---|

| 黑 | 검을 흑<br>검다 | 얼굴에 먹물을 들인 사람의 모습이다. 옛날에 얼굴에<br>먹물을 들이는 형벌(墨刑묵형)이 있었다.<br>▶黑白(흑백) : 검은색과 흰색. |
|---|---|---|

`丶 冂 冂 鬥 四 甲 里 黑 黑`

| 黑 | | | | | | 黑 | hēi<br>헤이 |
|---|---|---|---|---|---|---|---|

황금 한자 500자 색인

| | | | | | | | | | | | | | |
|---|---|---|---|---|---|---|---|---|---|---|---|---|---|
| 家 | 가 | 집 | 計 | 계 | 셈하다 | 具 | 구 | 갖추다 | 農 | 농 | 농사 |
| 歌 | 가 | 노래 | 高 | 고 | 높다 | 救 | 구 | 구원하다 | 能 | 능 | 능하다 |
| 價 | 가 | 값 | 苦 | 고 | 쓰다 | 國 | 국 | 나라 | 多 | 다 | 많다 |
| 可 | 가 | 옳다 | 古 | 고 | 옛 | 局 | 국 | 판 | 短 | 단 | 짧다 |
| 加 | 가 | 더하다 | 告 | 고 | 알리다 | 軍 | 군 | 군사 | 團 | 단 | 모이다 |
| 角 | 각 | 뿔 | 考 | 고 | 생각하다 | 郡 | 군 | 구을 | 壇 | 단 | 터 |
| 各 | 각 | 각각 | 固 | 고 | 굳다 | 貴 | 귀 | 귀하다 | 談 | 담 | 말씀 |
| 間 | 간 | 사이 | 曲 | 곡 | 굽다 | 規 | 규 | 법 | 答 | 답 | 대답하다 |
| 感 | 감 | 느끼다 | 工 | 공 | 장인 | 根 | 근 | 뿌리 | 堂 | 당 | 집 |
| 江 | 강 | 강 | 空 | 공 | 비다 | 近 | 근 | 가깝다 | 當 | 당 | 마땅하다 |
| 强 | 강 | 굳세다 | 公 | 공 | 공정하다 | 金 | 금 | 쇠 | 大 | 대 | 크다 |
| 開 | 개 | 열다 | 功 | 공 | 공적 | 今 | 금 | 이제 | 代 | 대 | 대샌하다 |
| 改 | 개 | 고치다 | 共 | 공 | 함께 | 急 | 급 | 급하다 | 對 | 대 | 대답하다 |
| 客 | 객 | 손님 | 科 | 과 | 과목 | 級 | 급 | 등급 | 待 | 대 | 기다리다 |
| 車 | 거 | 수레 | 果 | 과 | 과실 | 給 | 급 | 주다 | 德 | 덕 | 덕 |
| 擧 | 거 | 들다 | 課 | 과 | 과정 | 氣 | 기 | 기운 | 道 | 도 | 길 |
| 去 | 거 | 가다 | 過 | 과 | 지나다 | 記 | 기 | 기록하다 | 圖 | 도 | 그림 |
| 建 | 건 | 세우다 | 關 | 관 | 빗장 | 旗 | 기 | 깃발 | 度 | 도 | 법도 |
| 件 | 건 | 사건 | 觀 | 관 | 보다 | 己 | 기 | 몸 | 到 | 도 | 이르다 |
| 健 | 건 | 튼튼하다 | 光 | 광 | 빛 | 基 | 기 | 터 | 島 | 도 | 섬 |
| 格 | 격 | 자격 | 廣 | 광 | 넓다 | 技 | 기 | 재주 | 都 | 도 | 모두 |
| 見 | 견 | 보다 | 校 | 교 | 학교 | 汽 | 기 | 증기 | 讀 | 독 | 읽다 |
| 決 | 결 | 정하다 | 敎 | 교 | 가르치다 | 期 | 기 | 때 | 獨 | 독 | 홀로 |
| 結 | 결 | 맺다 | 交 | 교 | 사귀다 | 吉 | 길 | 길하다 | 東 | 동 | 동쪽 |
| 京 | 경 | 서울 | 橋 | 교 | 다리 | 南 | 남 | 남쪽 | 動 | 동 | 움직이다 |
| 敬 | 경 | 공경하다 | 九 | 구 | 아홉 | 男 | 남 | 사내 | 洞 | 동 | 마을 |
| 景 | 경 | 볕 | 口 | 구 | 입 | 內 | 내 | 안 | 同 | 동 | 한가지 |
| 輕 | 경 | 가볍다 | 球 | 구 | 공 | 女 | 녀 | 계집 | 冬 | 동 | 겨울 |
| 競 | 경 | 다투다 | 區 | 구 | 나누다 | 年 | 년 | 해 | 童 | 동 | 아이 |
| 界 | 계 | 지경 | 舊 | 구 | 옛 | 念 | 념 | 생각하다 | 頭 | 두 | 머리 |

| | | | | | | | | | | | | | |
|---|---|---|---|---|---|---|---|---|---|---|---|---|---|
| 登 | 등 | 오르다 | 林 | 림 | 수풀 | 發 | 발 | 피다 | 死 | 사 | 죽다 |
| 等 | 등 | 같다 | 立 | 립 | 서다 | 方 | 방 | 방위 | 仕 | 사 | 섬기다 |
| 樂 | 락 | 즐겁다 | 馬 | 마 | 말 | 放 | 방 | 놓다 | 士 | 사 | 선비 |
| 落 | 락 | 떨어지가 | 萬 | 만 | 일만 | 倍 | 배 | 곱 | 史 | 사 | 역사 |
| 朗 | 랑 | 밝다 | 末 | 말 | 끝 | 白 | 백 | 희다 | 思 | 사 | 생각하다 |
| 來 | 래 | 오다 | 望 | 망 | 바라보다 | 百 | 백 | 일백 | 寫 | 사 | 베끼다 |
| 冷 | 랭 | 차다 | 亡 | 망 | 망하다 | 番 | 번 | 차례 | 査 | 사 | 조사하다 |
| 良 | 량 | 어질다 | 每 | 매 | 매양 | 法 | 법 | 법 | 山 | 산 | 뫼 |
| 量 | 량 | 헤아리다 | 賣 | 매 | 팔다 | 變 | 변 | 변하다 | 算 | 산 | 셈하다 |
| 旅 | 려 | 나그네 | 買 | 매 | 사다 | 別 | 별 | 나누다 | 産 | 산 | 낳다 |
| 力 | 력 | 힘 | 面 | 면 | 얼굴 | 病 | 병 | 병들다 | 三 | 삼 | 셋 |
| 歷 | 력 | 지나다 | 名 | 명 | 이름 | 兵 | 병 | 군사 | 上 | 상 | 위 |
| 練 | 련 | 익히다 | 命 | 명 | 목숨 | 服 | 복 | 입다 | 相 | 상 | 서로 |
| 領 | 령 | 거느리다 | 明 | 명 | 밝다 | 福 | 복 | 복 | 商 | 상 | 장사 |
| 令 | 령 | 명령하다 | 母 | 매 | 매양 | 本 | 본 | 근본 | 賞 | 상 | 상주다 |
| 例 | 례 | 보기 | 木 | 목 | 나무 | 奉 | 봉 | 받들다 | 色 | 색 | 빛깔 |
| 禮 | 례 | 예의 | 目 | 목 | 눈 | 父 | 부 | 사귀다 | 生 | 생 | 낳다 |
| 老 | 로 | 늙다 | 無 | 무 | 없다 | 夫 | 부 | 사내 | 西 | 서 | 서쪽 |
| 路 | 로 | 길 | 門 | 문 | 문 | 部 | 부 | 거느리다 | 書 | 서 | 글 |
| 勞 | 로 | 힘쓰다 | 文 | 문 | 글월 | 北 | 북 | 북쪽 | 序 | 서 | 차례 |
| 綠 | 록 | 푸르다 | 問 | 문 | 묻다 | 分 | 분 | 나누다 | 夕 | 석 | 저녁 |
| 料 | 료 | 재료 | 聞 | 문 | 듣다 | 不 | 불 | 아니다 | 石 | 석 | 돌 |
| 類 | 류 | 무리 | 物 | 물 | 물건 | 比 | 비 | 견주다 | 席 | 석 | 자리 |
| 流 | 류 | 흐르다 | 米 | 미 | 쌀 | 鼻 | 비 | 코 | 先 | 선 | 먼저 |
| 六 | 륙 | 여섯 | 美 | 미 | 아름답다 | 費 | 비 | 쓰다 | 線 | 선 | 줄 |
| 陸 | 륙 | 육지 | 民 | 민 | 백성 | 氷 | 빙 | 얼음 | 仙 | 선 | 신선 |
| 里 | 리 | 마을 | 朴 | 박 | 순박하다 | 四 | 사 | 넷 | 鮮 | 선 | 곱다 |
| 理 | 리 | 다스리다 | 反 | 반 | 반대하다 | 事 | 사 | 일 | 善 | 선 | 착하다 |
| 利 | 리 | 이롭다 | 半 | 반 | 반 | 社 | 사 | 모이다 | 船 | 선 | 배 |
| 李 | 리 | 오얏 | 班 | 반 | 나누다 | 使 | 사 | 부리다 | 選 | 선 | 가리다 |

| | | | | | | | | | | | |
|---|---|---|---|---|---|---|---|---|---|---|---|
| 雪 | 설 | 눈 | 食 | 식 | 먹다 | 億 | 억 | 억 | 願 | 원 | 원하다 |
| 姓 | 성 | 성 | 植 | 식 | 심다 | 言 | 언 | 말씀 | 原 | 원 | 근원 |
| 成 | 성 | 이루다 | 式 | 식 | 법 | 業 | 업 | 일 | 院 | 원 | 집 |
| 省 | 성 | 살피다 | 識 | 식 | 알다 | 然 | 연 | 그러하다 | 月 | 월 | 달 |
| 性 | 성 | 성품 | 信 | 신 | 믿다 | 熱 | 열 | 덥다 | 偉 | 위 | 크다 |
| 世 | 세 | 세상 | 身 | 신 | 몸 | 葉 | 엽 | 잎사귀 | 位 | 위 | 자리 |
| 歲 | 세 | 해 | 新 | 신 | 새 | 英 | 영 | 꽃부리 | 有 | 유 | 있다 |
| 洗 | 세 | 씻다 | 神 | 신 | 귀신 | 永 | 영 | 길다 | 由 | 유 | 말미암다 |
| 小 | 소 | 작다 | 臣 | 신 | 신하 | 五 | 오 | 다섯 | 油 | 유 | 기름 |
| 少 | 소 | 적다 | 室 | 실 | 집 | 午 | 오 | 낮 | 育 | 육 | 기르다 |
| 所 | 소 | 바 | 失 | 실 | 잃다 | 屋 | 옥 | 집 | 銀 | 은 | 은 |
| 消 | 소 | 사라지다 | 實 | 실 | 열매 | 溫 | 온 | 따뜻하다 | 音 | 음 | 소리 |
| 速 | 속 | 빠르다 | 心 | 심 | 마음 | 完 | 완 | 완전하다 | 飮 | 음 | 마시다 |
| 束 | 속 | 묶다 | 十 | 십 | 열 | 王 | 왕 | 구슬 | 邑 | 읍 | 고을 |
| 孫 | 손 | 손자 | 兒 | 아 | 아이 | 外 | 외 | 바깥 | 意 | 의 | 뜻 |
| 水 | 수 | 물 | 惡 | 악 | 악하다 | 要 | 요 | 중요하다 | 醫 | 의 | 의원 |
| 手 | 수 | 손 | 安 | 안 | 편안하다 | 曜 | 요 | 빛나다 | 衣 | 의 | 옷 |
| 數 | 수 | 셈하다 | 案 | 안 | 생각하다 | 浴 | 욕 | 목욕하다 | 二 | 이 | 두 |
| 樹 | 수 | 나무 | 愛 | 애 | 사랑 | 勇 | 용 | 용감하다 | 以 | 이 | 써 |
| 修 | 수 | 닦다 | 野 | 야 | 들 | 用 | 용 | 쓰다 | 耳 | 이 | 귀 |
| 首 | 수 | 머리 | 夜 | 야 | 밤 | 右 | 우 | 오른쪽 | 人 | 인 | 사람 |
| 宿 | 숙 | 잠자다 | 弱 | 약 | 약하다 | 雨 | 우 | 비 | 因 | 인 | 말미암다 |
| 順 | 순 | 순하다 | 藥 | 약 | 약 | 友 | 우 | 벗 | 一 | 일 | 하나 |
| 術 | 술 | 재주 | 約 | 약 | 묶다 | 牛 | 우 | 소 | 日 | 일 | 날 |
| 習 | 습 | 익히다 | 洋 | 양 | 바다 | 運 | 운 | 움직이다 | 任 | 임 | 맡기다 |
| 勝 | 승 | 이기다 | 陽 | 양 | 별 | 雲 | 운 | 구름 | 入 | 입 | 들어가다 |
| 市 | 시 | 저자 | 養 | 양 | 기르다 | 雄 | 웅 | 수컷 | 自 | 자 | 스스로 |
| 時 | 시 | 때 | 語 | 어 | 말씀 | 園 | 원 | 동산 | 子 | 자 | 아들 |
| 始 | 시 | 처음 | 魚 | 어 | 물고기 | 遠 | 원 | 멀다 | 字 | 자 | 글자 |
| 示 | 시 | 보이다 | 漁 | 어 | 고기잡다 | 元 | 원 | 으뜸 | 者 | 자 | 놈 |

| 昨 | 작 | 어제 | 弟 | 제 | 아우 | 參 | 참 | 참여하다 | 宅 | 택 | 집 |
|---|---|---|---|---|---|---|---|---|---|---|---|
| 作 | 작 | 짓다 | 第 | 제 | 차례 | 窓 | 창 | 창문 | 土 | 토 | 흙 |
| 長 | 장 | 길다 | 題 | 제 | 제목 | 唱 | 창 | 부르다 | 通 | 통 | 통하다 |
| 場 | 장 | 마당 | 祖 | 조 | 할아버지 | 責 | 책 | 꾸짖다 | 特 | 특 | 특별하다 |
| 章 | 장 | 글 | 朝 | 조 | 아침 | 川 | 천 | 내 | 板 | 판 | 판목 |
| 才 | 재 | 재주 | 調 | 조 | 고르다 | 千 | 천 | 일천 | 八 | 팔 | 여덟 |
| 在 | 재 | 있다 | 操 | 조 | 잡다 | 天 | 천 | 하늘 | 敗 | 패 | 패하다 |
| 財 | 재 | 재물 | 足 | 족 | 발 | 鐵 | 철 | 쇠 | 便 | 편 | 편하다 |
| 材 | 재 | 재목 | 族 | 족 | 겨레 | 靑 | 청 | 푸르다 | 平 | 평 | 평평하다 |
| 災 | 재 | 재앙 | 卒 | 졸 | 마치다 | 淸 | 청 | 맑다 | 表 | 표 | 겉 |
| 再 | 재 | 다시 | 種 | 종 | 씨 | 體 | 체 | 몸 | 品 | 품 | 물건 |
| 爭 | 쟁 | 다투다 | 終 | 종 | 마치다 | 草 | 초 | 풀 | 風 | 풍 | 바람 |
| 貯 | 저 | 쌓다 | 左 | 좌 | 왼쪽 | 初 | 초 | 처음 | 必 | 필 | 반드시 |
| 的 | 적 | 과녁 | 罪 | 죄 | 허물 | 寸 | 촌 | 마디 | 筆 | 필 | 붓 |
| 赤 | 적 | 붉다 | 主 | 주 | 주인 | 村 | 촌 | 마을 | 下 | 하 | 아해 |
| 電 | 전 | 번개 | 住 | 주 | 살다 | 最 | 최 | 가장 | 夏 | 하 | 여름 |
| 全 | 전 | 온전하다 | 注 | 주 | 물대다 | 秋 | 추 | 가을 | 河 | 하 | 물 |
| 前 | 전 | 앞 | 晝 | 주 | 낮 | 祝 | 축 | 빌다 | 學 | 학 | 배우다 |
| 戰 | 전 | 싸우다 | 週 | 주 | 돌다 | 春 | 춘 | 봄 | 韓 | 한 | 나라 |
| 典 | 전 | 책 | 州 | 주 | 고을 | 出 | 출 | 나가다 | 漢 | 한 | 한나라 |
| 傳 | 전 | 전하다 | 中 | 중 | 가운데 | 充 | 충 | 차다 | 寒 | 한 | 차다 |
| 展 | 전 | 펴다 | 重 | 중 | 무겁다 | 致 | 치 | 이르다 | 合 | 합 | 합하다 |
| 節 | 절 | 마디 | 紙 | 지 | 종이 | 則 | 칙 | 법 | 海 | 해 | 바다 |
| 切 | 절 | 끊다 | 地 | 지 | 땅 | 親 | 친 | 친하다 | 害 | 해 | 해치다 |
| 店 | 점 | 가게 | 知 | 지 | 알다 | 七 | 칠 | 일곱 | 幸 | 행 | 다행하다 |
| 正 | 정 | 바르다 | 止 | 지 | 그치다 | 打 | 타 | 치다 | 行 | 행 | 가다 |
| 庭 | 정 | 뜰 | 直 | 직 | 곧다 | 他 | 타 | 다르다 | 向 | 향 | 향하다 |
| 定 | 정 | 정하다 | 質 | 질 | 바탕 | 卓 | 탁 | 높다 | 許 | 허 | 허락하다 |
| 情 | 정 | 뜻 | 集 | 집 | 모이다 | 炭 | 탄 | 숯 | 現 | 현 | 나타나다 |
| 停 | 정 | 머무르다 | 着 | 착 | 붙다 | 太 | 태 | 크다 | 兄 | 형 | 맏 |

| 漢字 | 음 | 뜻 | | | | | | | |
|---|---|---|---|---|---|---|---|---|---|
| 形 | 형 | 모양 | | | | | | | |
| 號 | 호 | 부르다 | | | | | | | |
| 湖 | 호 | 호수 | | | | | | | |
| 火 | 화 | 불 | | | | | | | |
| 話 | 화 | 말씀 | | | | | | | |
| 花 | 화 | 꽃 | | | | | | | |
| 和 | 화 | 화목하다 | | | | | | | |
| 畫 | 화 | 그림 | | | | | | | |
| 化 | 화 | 되다 | | | | | | | |
| 患 | 환 | 근심 | | | | | | | |
| 活 | 활 | 살다 | | | | | | | |
| 黃 | 황 | 누르다 | | | | | | | |
| 會 | 회 | 모이다 | | | | | | | |
| 孝 | 효 | 효도 | | | | | | | |
| 效 | 효 | 본받다 | | | | | | | |
| 後 | 후 | 뒤 | | | | | | | |
| 訓 | 훈 | 가르치다 | | | | | | | |
| 休 | 휴 | 쉬다 | | | | | | | |
| 凶 | 흉 | 흉하다 | | | | | | | |
| 黑 | 흑 | 검다 | | | | | | | |